名 家

课徒稿

临 本

弘仁髡残

山水画谱

本 社 ◎ 编

上海人民美术出版社

本套名家课徒稿临本系列，荟萃了中国的国画大师名家如元四家、石涛、八大山人、龚贤、黄宾虹、陆俨少、贺天健等的课徒稿，量大质精，技法纯正，是引导国画学习者入门的高水准范本。

本书搜集了明代大画家弘仁、髡残大量的山水作品，分门别类，汇编成册，以供读者学习临摹和借鉴之用。

图书在版编目（CIP）数据

弘仁、髡残山水画谱 ／ （明）弘仁，（明）髡残绘
. — 上海 ：上海人民美术出版社，2022.4
（名家课徒稿临本）
ISBN 978-7-5586-2353-0

Ⅰ．①弘… Ⅱ．①弘… ②髡… Ⅲ．① 山水画-作品
集-中国-明代 Ⅳ．①J222.48

中国版本图书馆CIP数据核字（2022）第124839号

名家课徒稿临本

弘仁、髡残山水画谱

绘　　者：(明)弘　仁 髡　残

编　　者：本　社

主　　编：邱孟瑜

统　　筹：潘志明

策　　划：徐　亭

责任编辑：徐　亭

技术编辑：齐秀宁

调　　图：徐才平

出版发行：上海人民美术出版社
（上海市闵行区号景路159弄A座7楼）

印　　刷：上海印刷（集团）有限公司

开　　本：889×1194　1/12

印　　张：7

版　　次：2022年12月第1版

印　　次：2022年12月第1次

印　　数：0001-2250

书　　号：ISBN 978-7-5586-2353-0

定　　价：69.00元

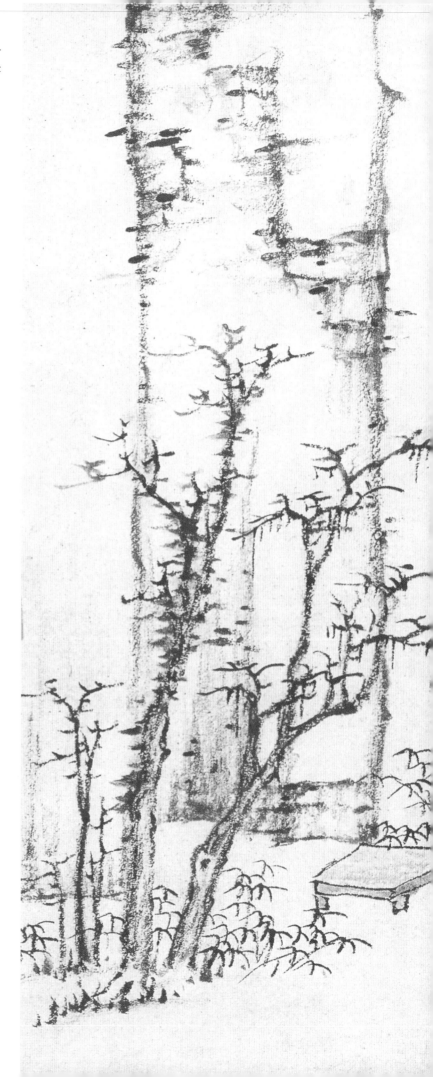

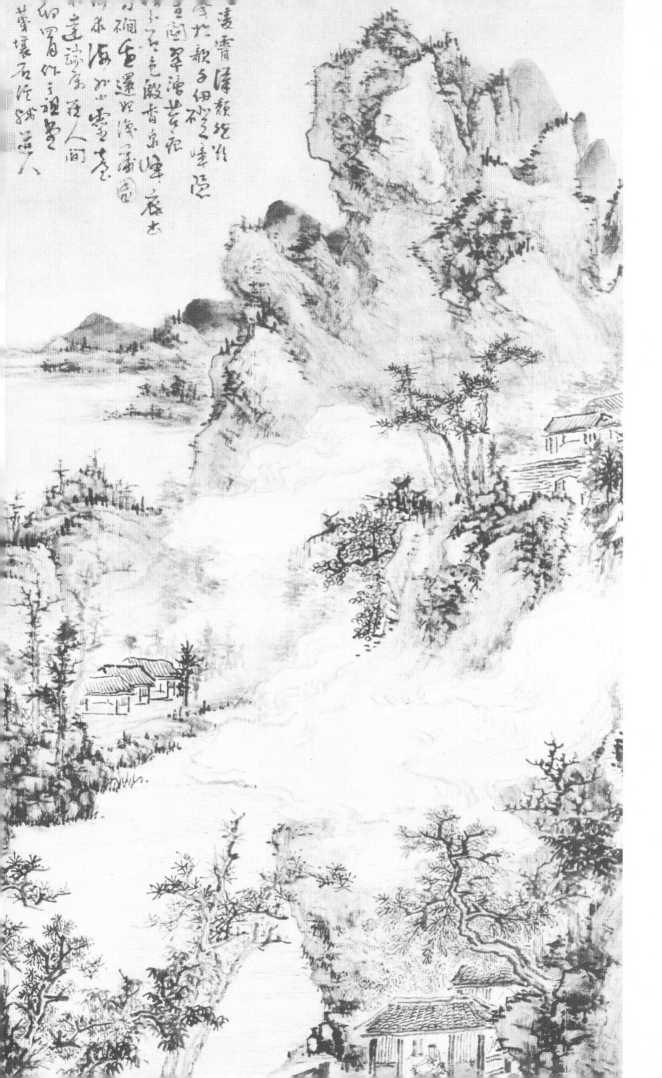

目 录

弘仁山水画谱

概述

弘仁(1610—1664)，字无智，号渐江。俗姓江，名韬，字六奇，又名舫，字鸥盟。安徽歙县人。明亡后，于福建武夷山出家为僧。弘仁是明末清初大画家，新安画派奠基人。其画从宋元各家入手，极崇倪瓒画法，又学萧云从，画师古人，更师造化。返歙后每岁必游黄山，以"江南真山水为稿本"。除山水外，亦写梅花和双钩竹。他与查士标、孙逸、汪之瑞并称"新安四大家"(亦有称"海阳四家")。画史上又称弘仁、髡残、石涛、八大为画坛"清初四画僧"。作为新安画派的开路人，他画山水，险崖陡壑，笔力沉厚，皴法喜用折带皴，转折方硬，画面简净峻峭。弘仁所作《黄山图》册共60幅，画60处风景点，将黄山各处名胜尽收笔底，可说是黄山写生第一人。有《幽亭秀木图》《黄山松石图》《晓江风便图》《枯槎短荻图》《西岩松雪图》《黄海松石图》等代表作品，意境不凡。

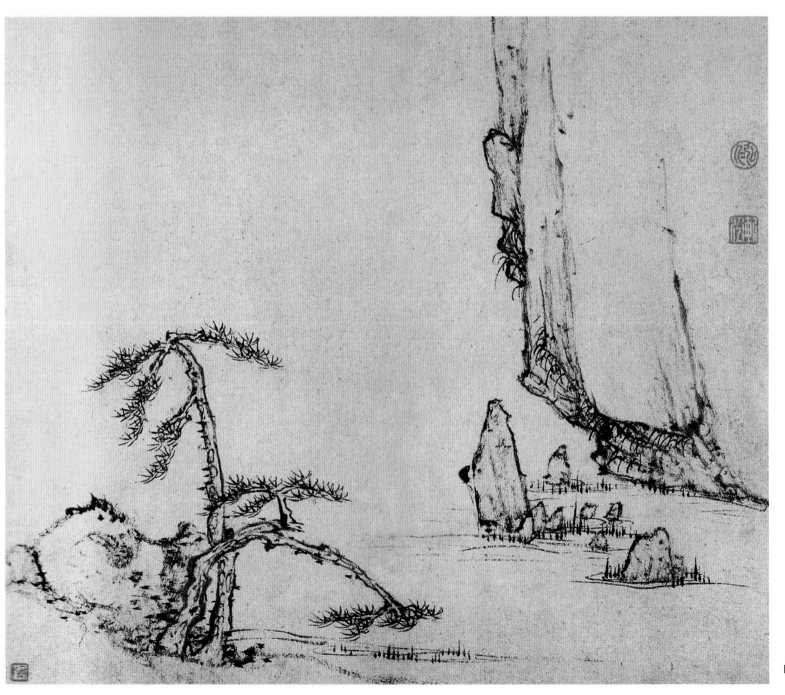

临水双松

范图

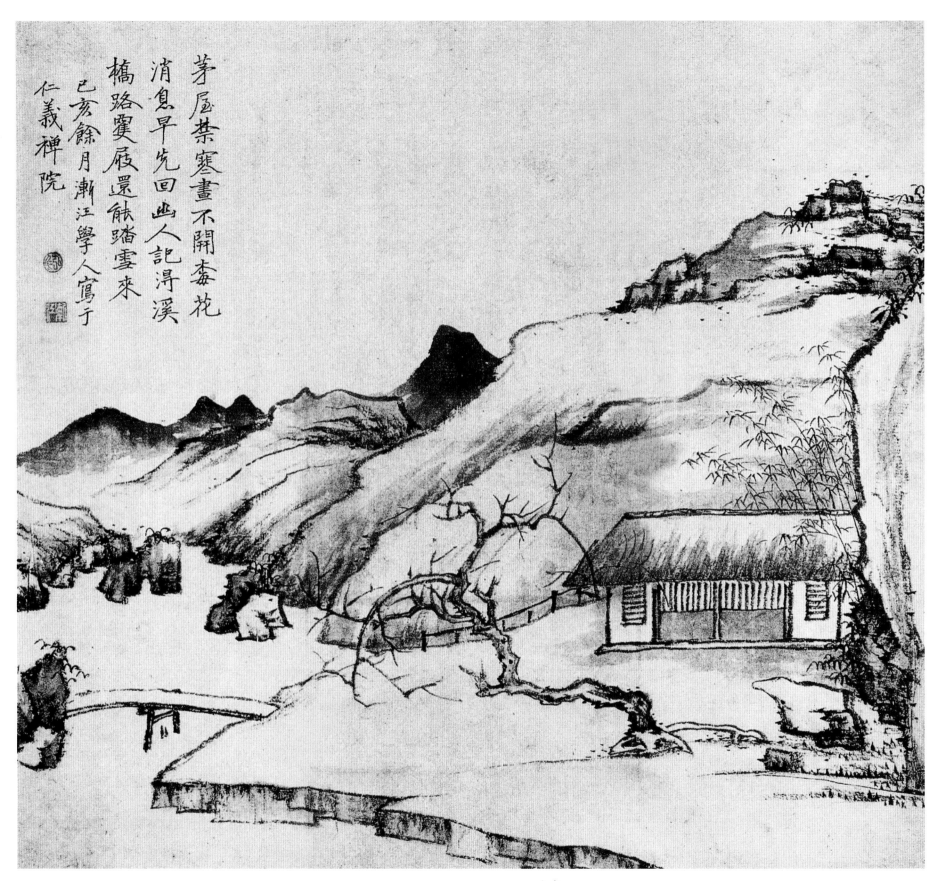

茅屋禁寒畫不開梅花
消息早先回幽人記得溪
橋路雙屐還能踏雪來
己亥餘月漸江學人寫于
仁義禪院

山水

茅屋禁寒昼不开，梅花消息早先回。幽人记得溪桥路，双屐还能踏雪来。

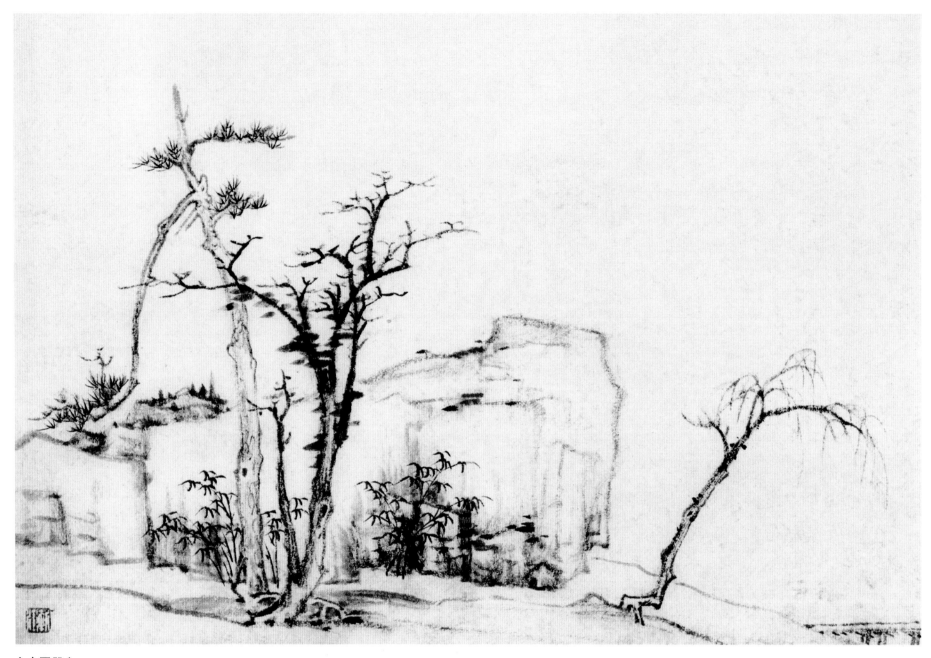

山水图册之一

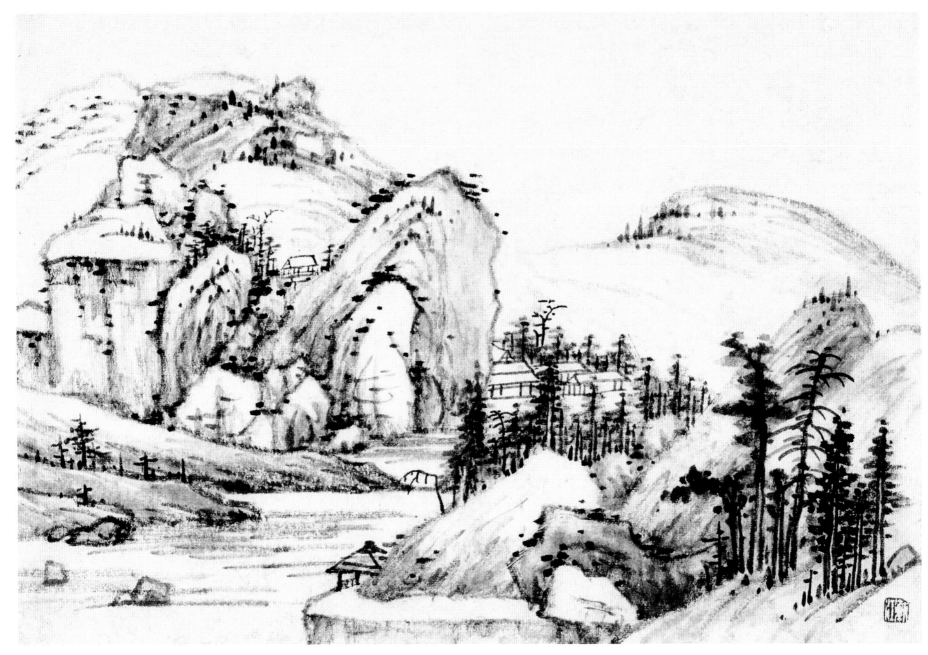

山水图册之二

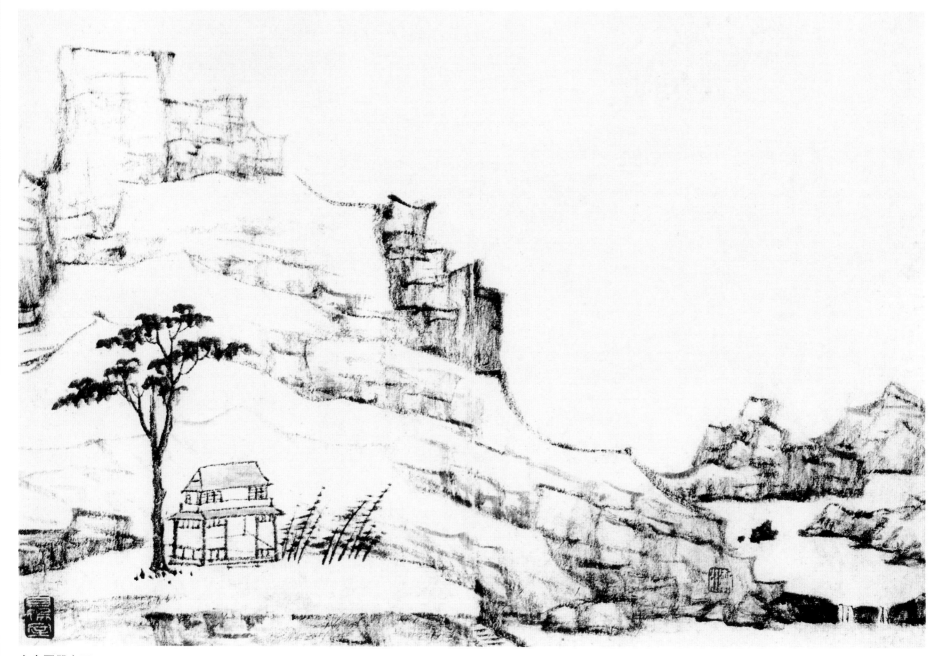

山水图册之三

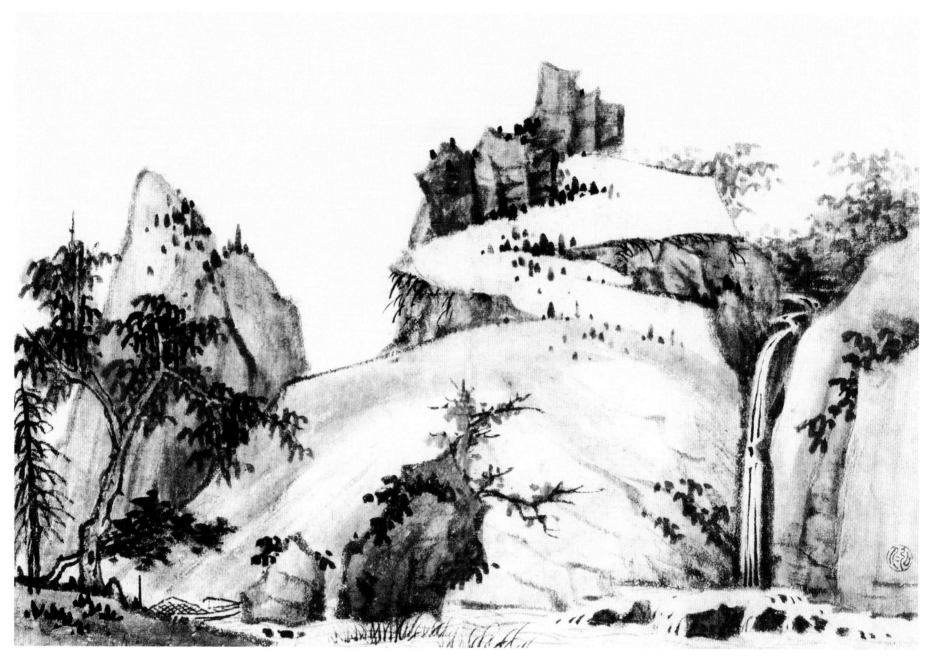

山水图册之四

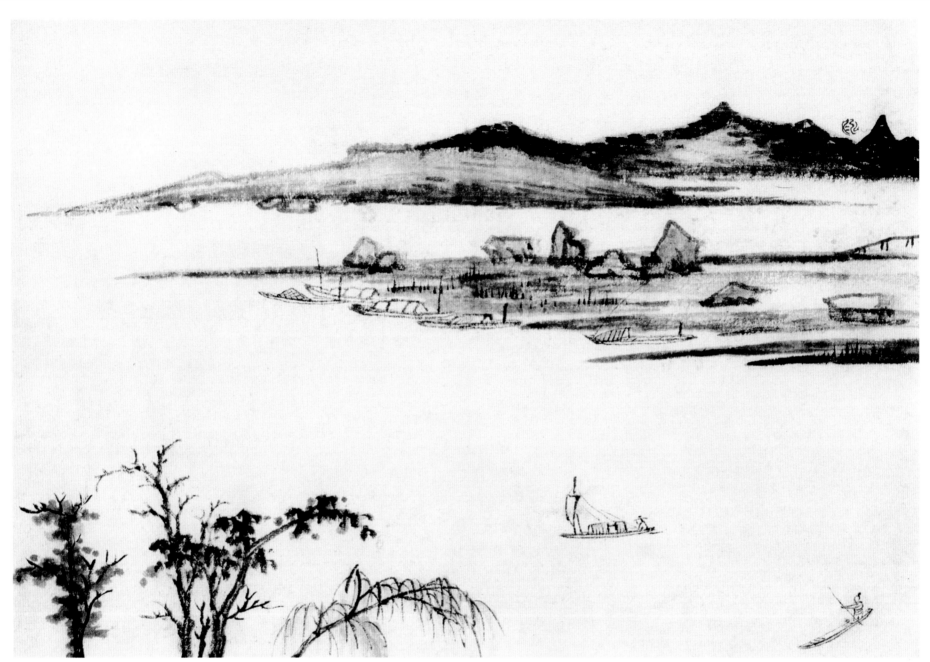

山水图册之五

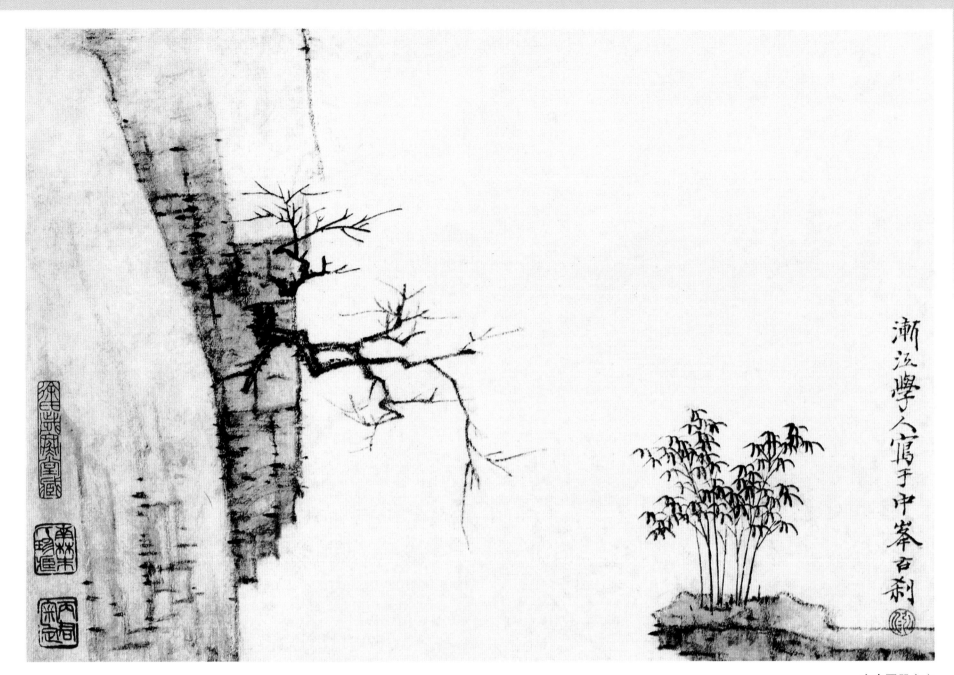

漸江學人寫于中峯古刹

山水图册之六

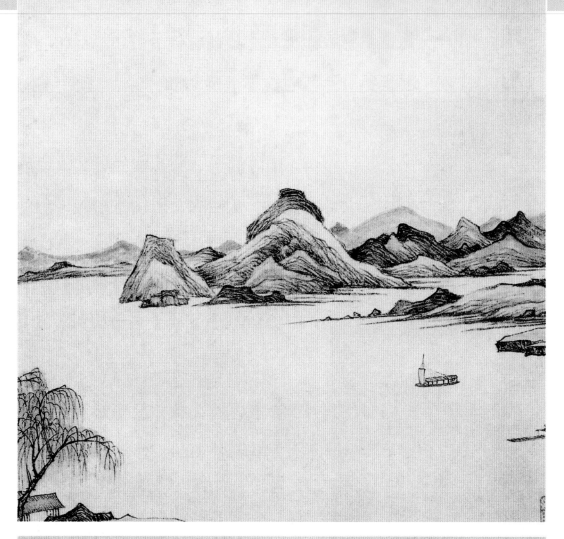

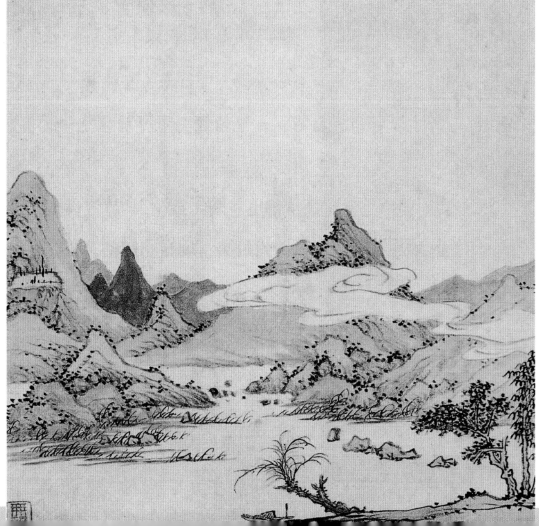

山水册之一、之二

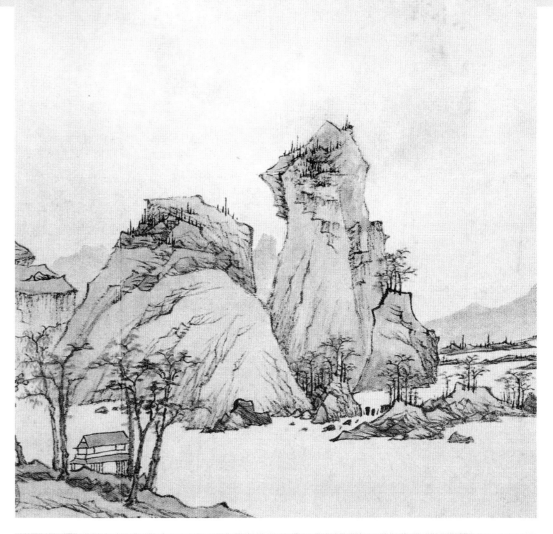

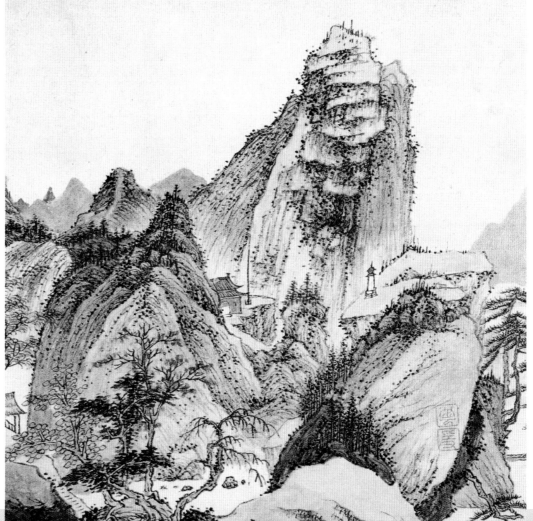

山水册之三、之四

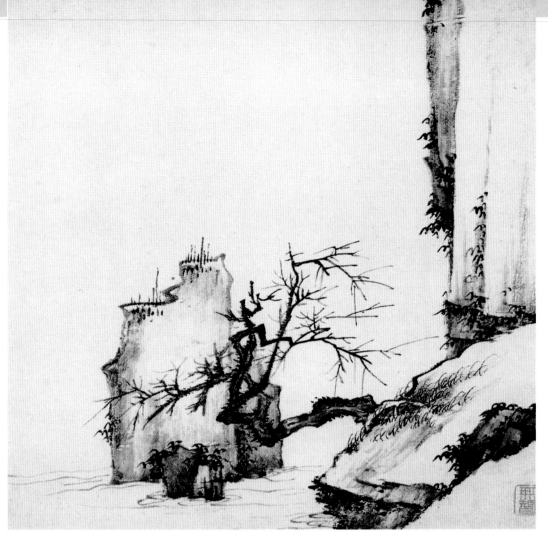

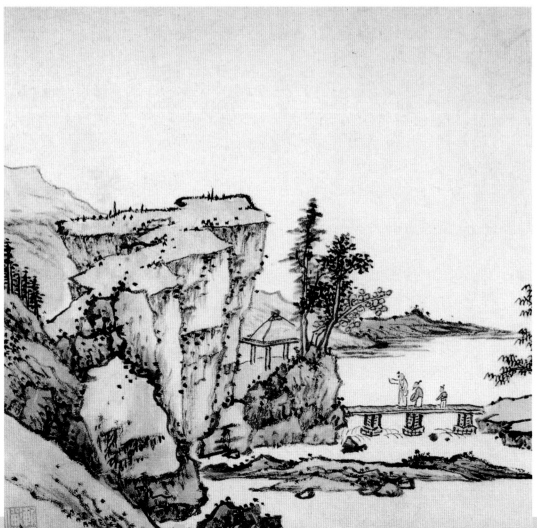

山水册之五、之六

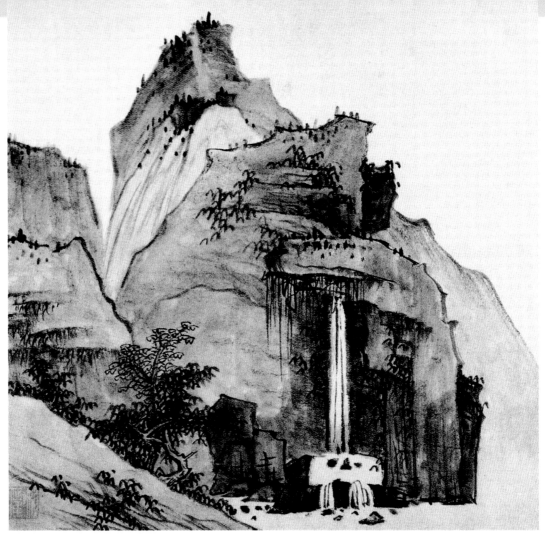

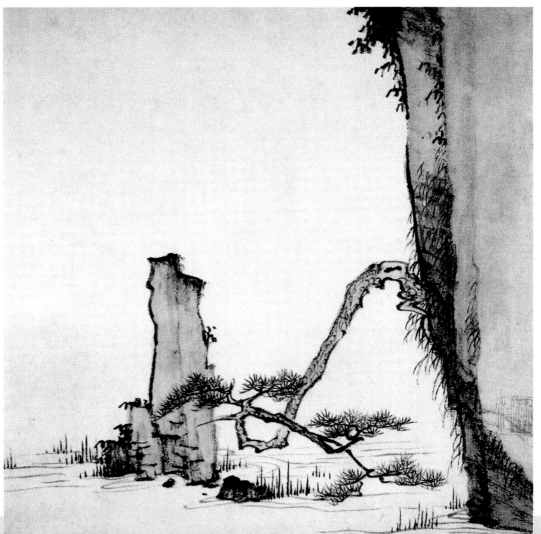

山水册之七、之八

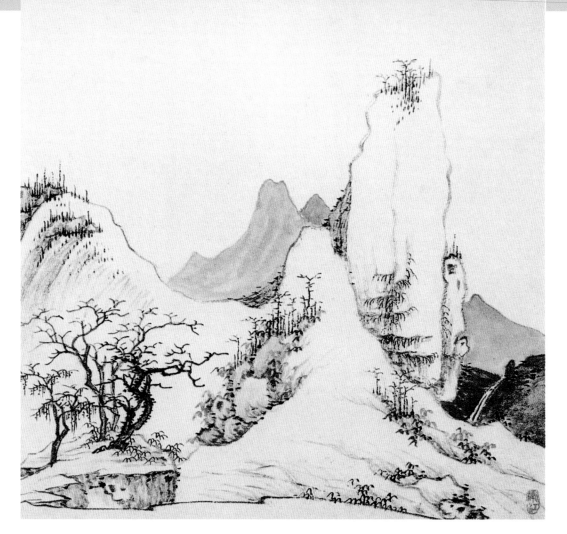

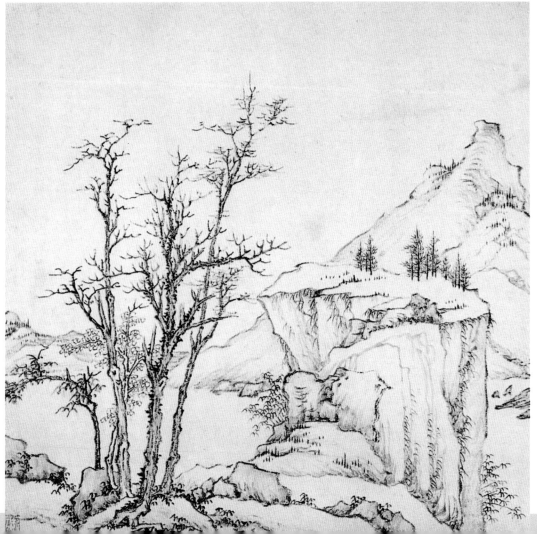

山水册之九、之十

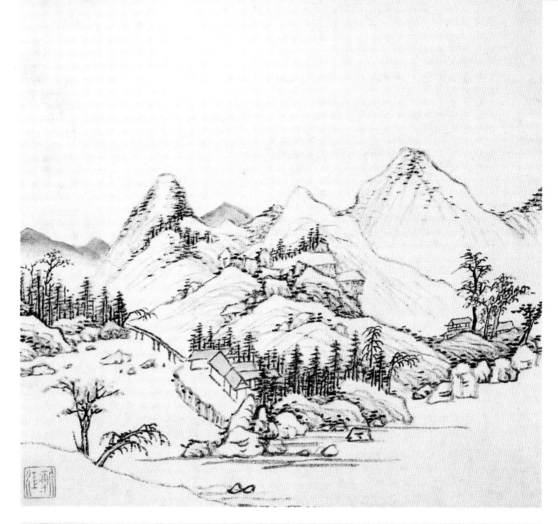

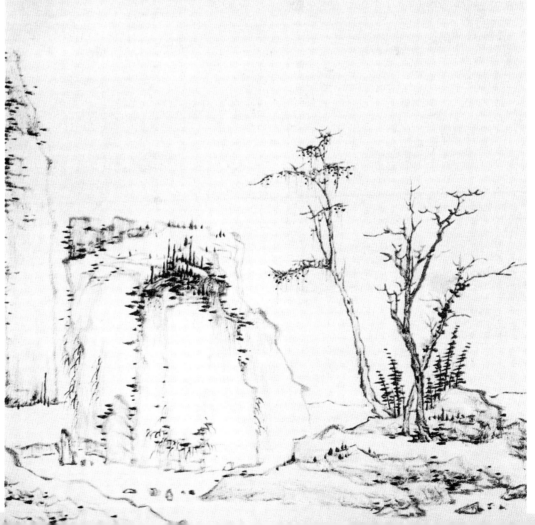

山水册之十一、之十二

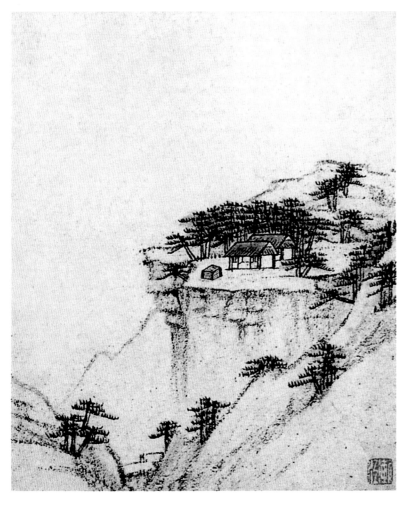

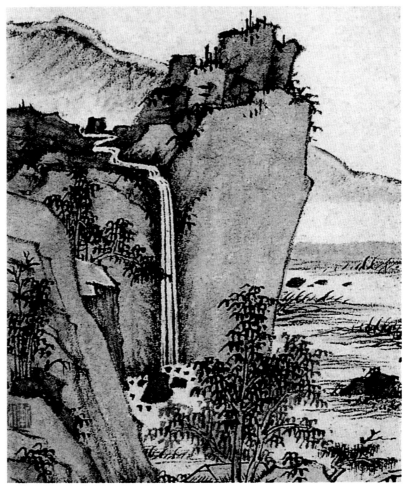

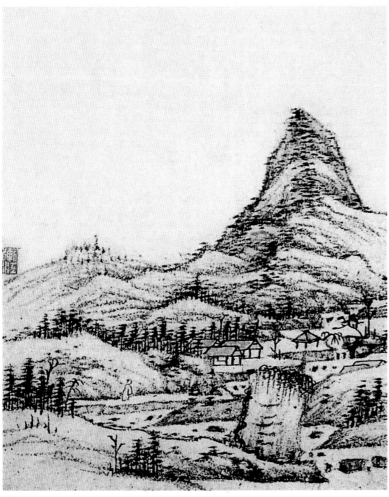

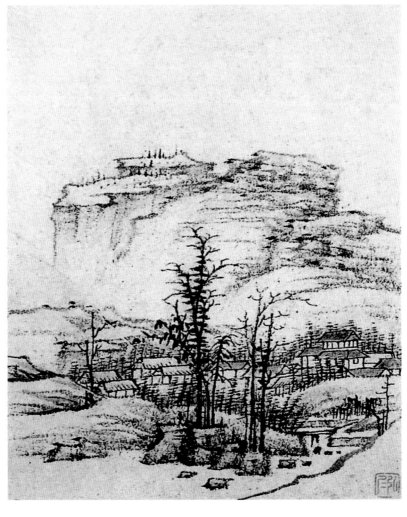

仿巨然山水图册
之一至之四

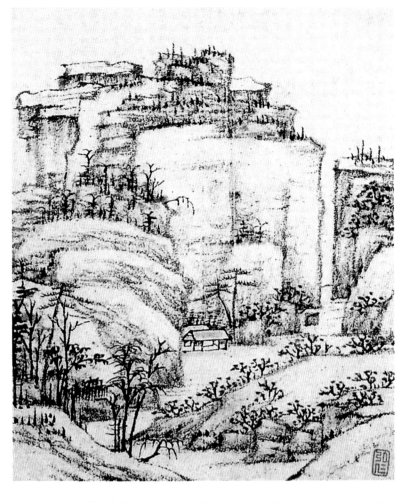
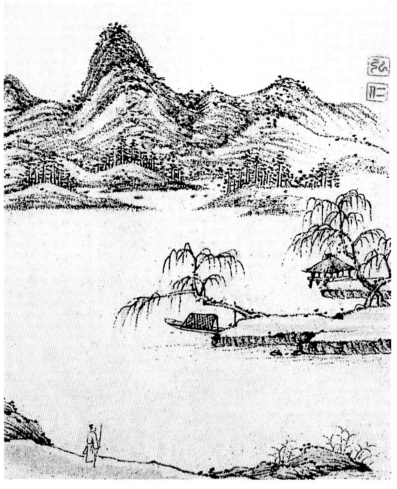
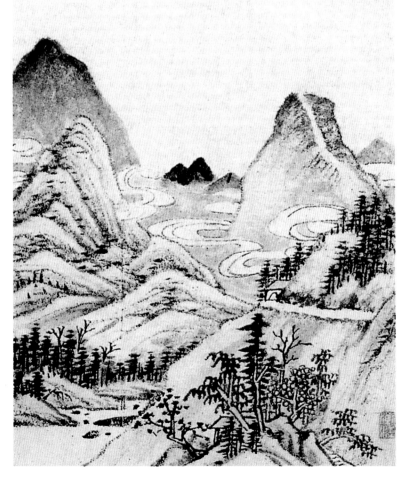
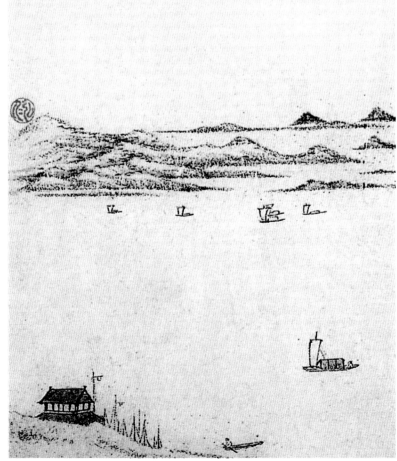

仿巨然山水图册
之五至之八

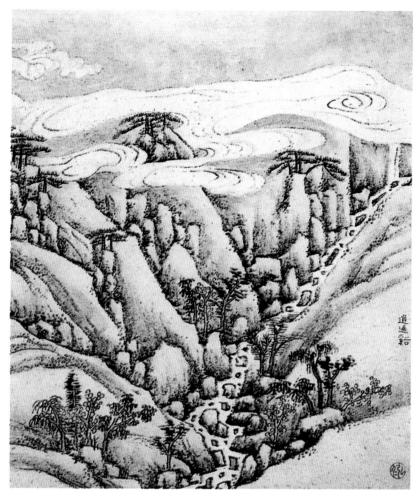

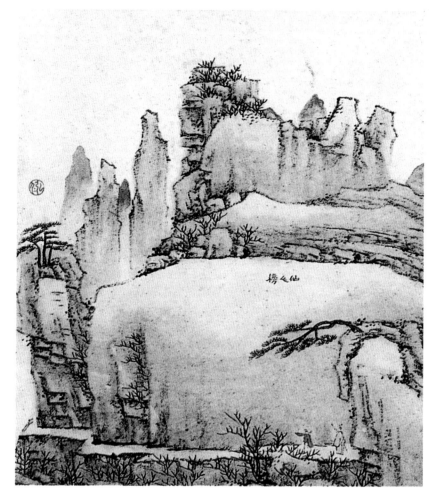

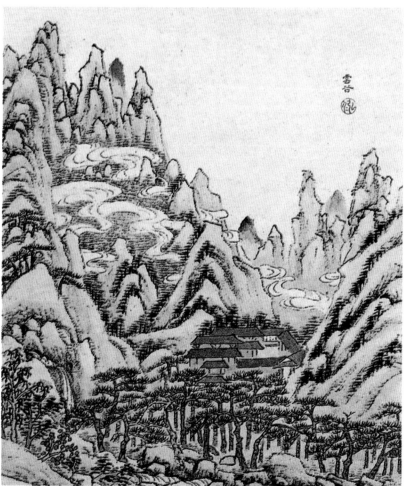

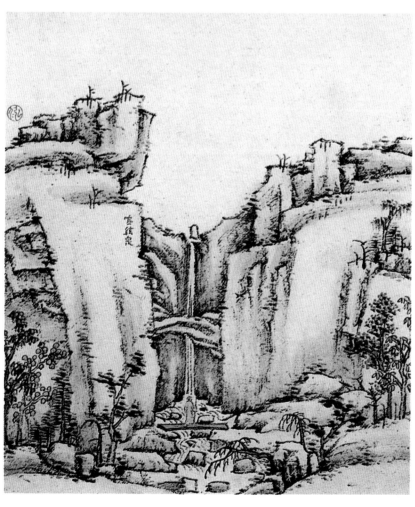

黄山图册

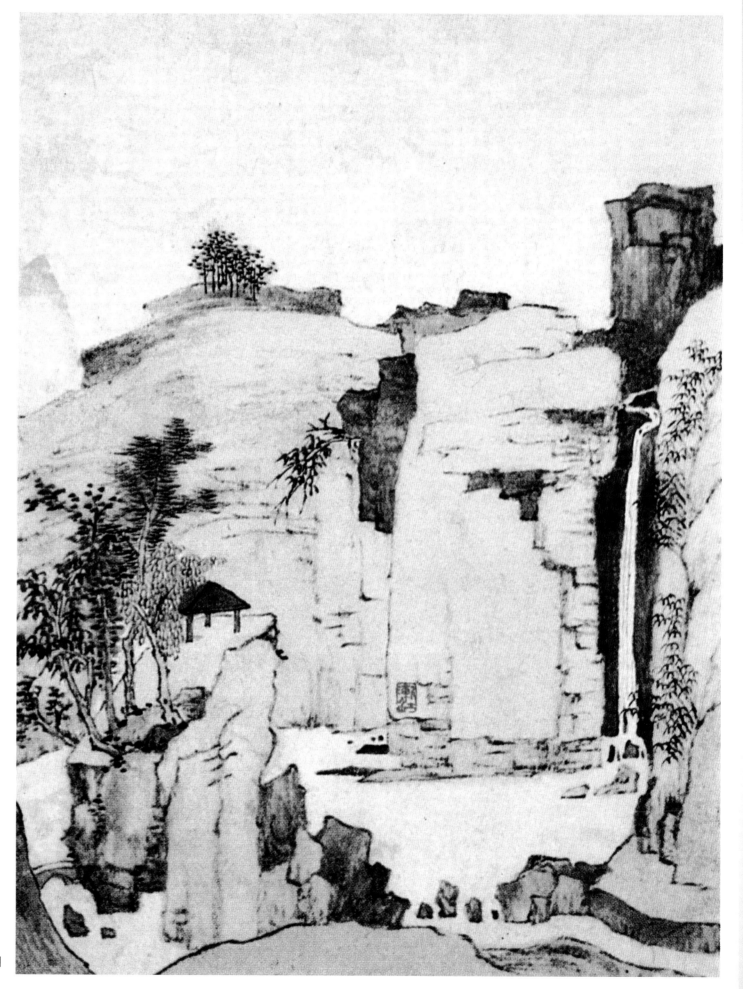

山水图

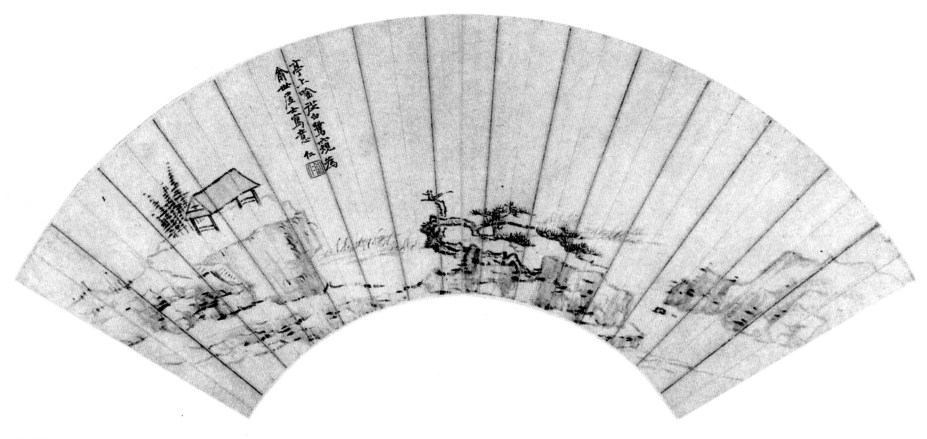

山水扇面

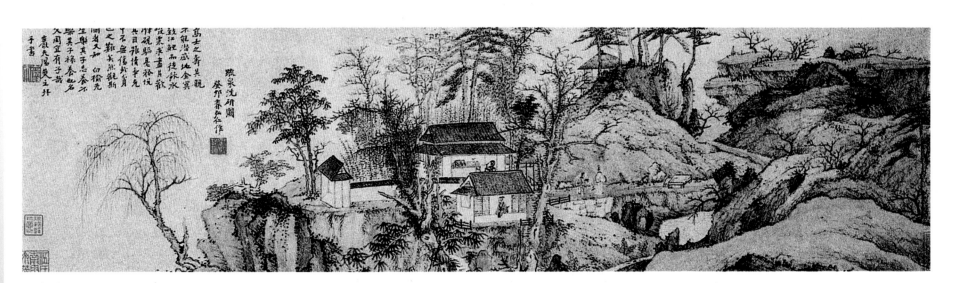

疏泉洗研图

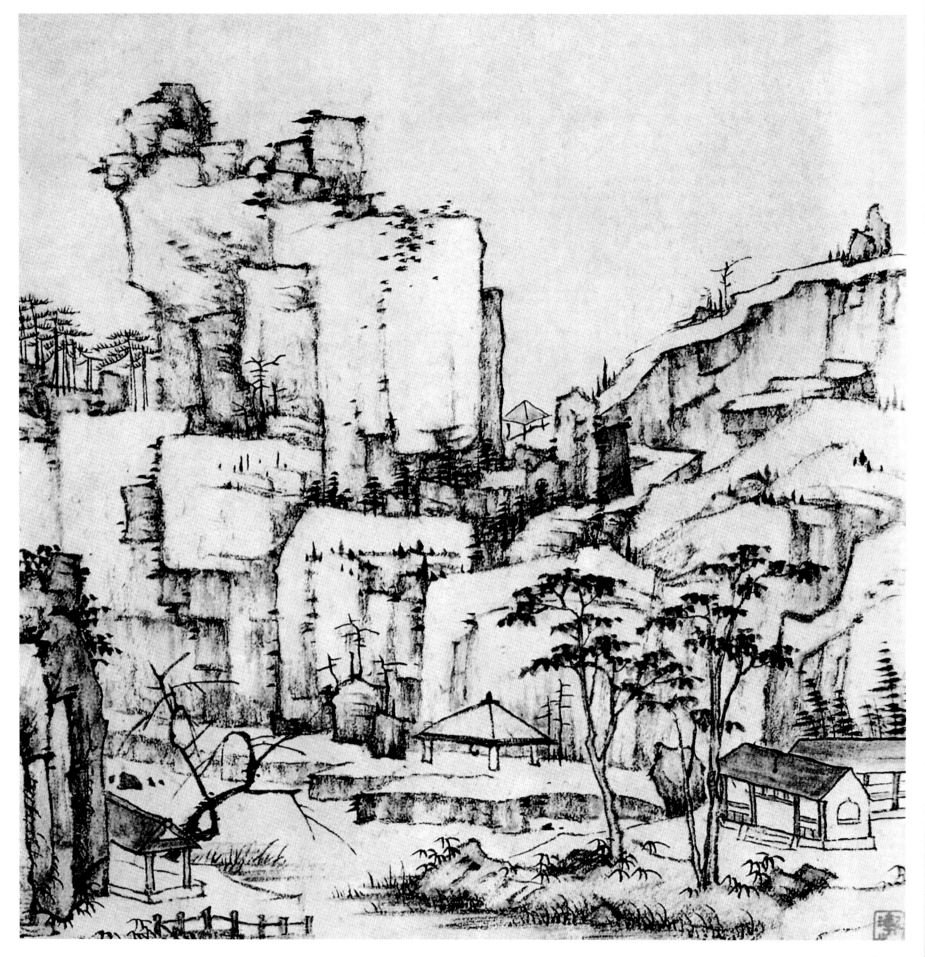

山水图页

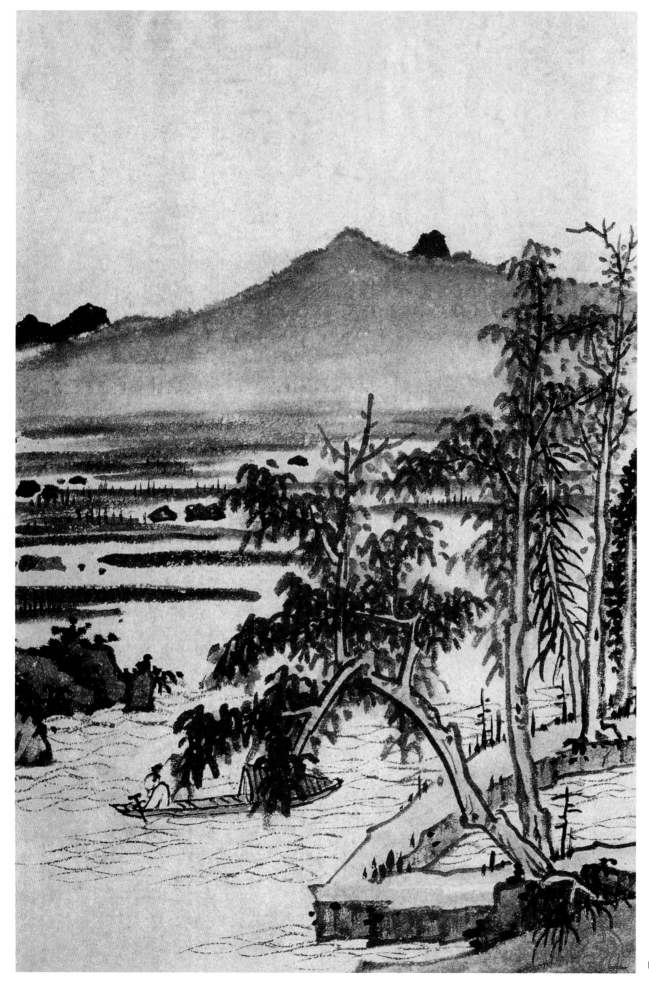

山水梅花图册之一

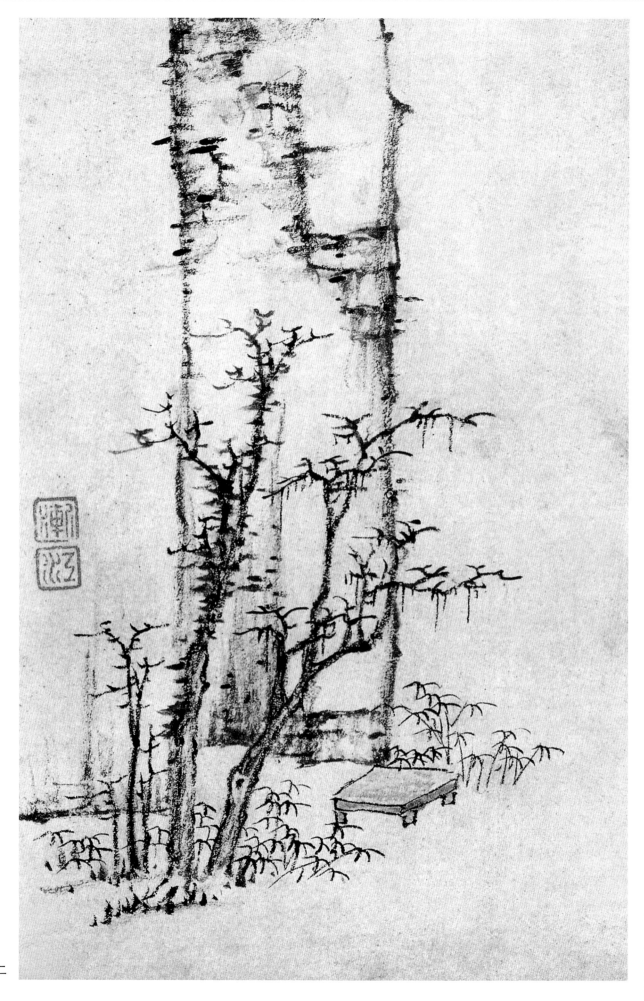

山水梅花图册之二

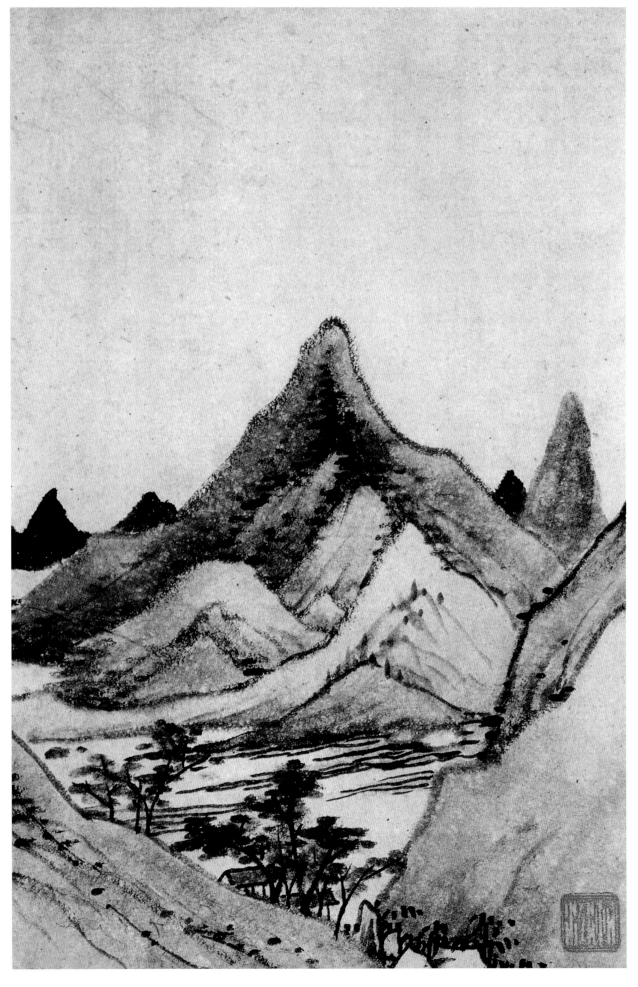

山水梅花图册之三

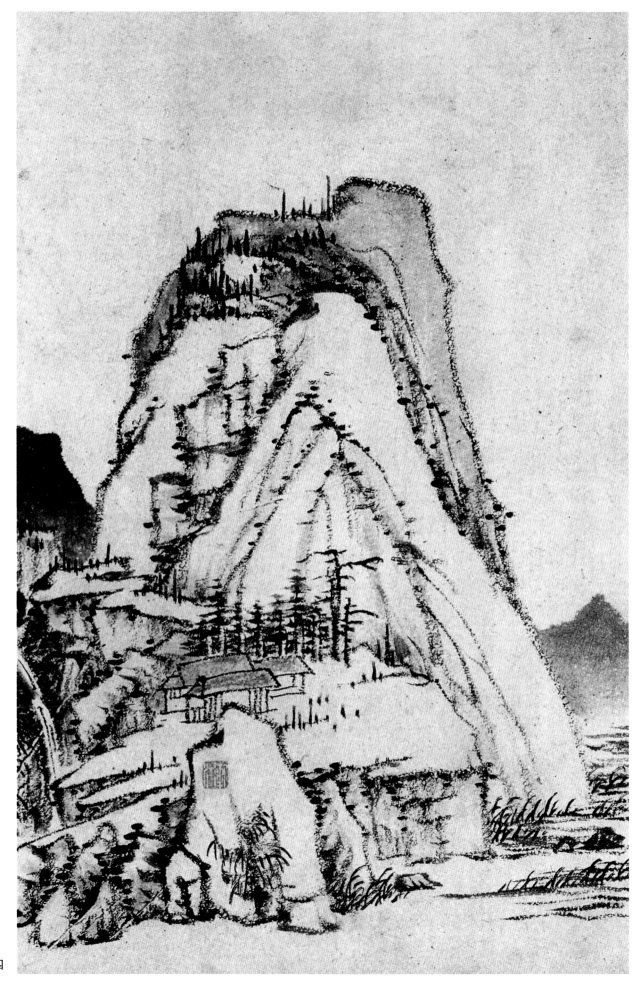

山水梅花图册之四

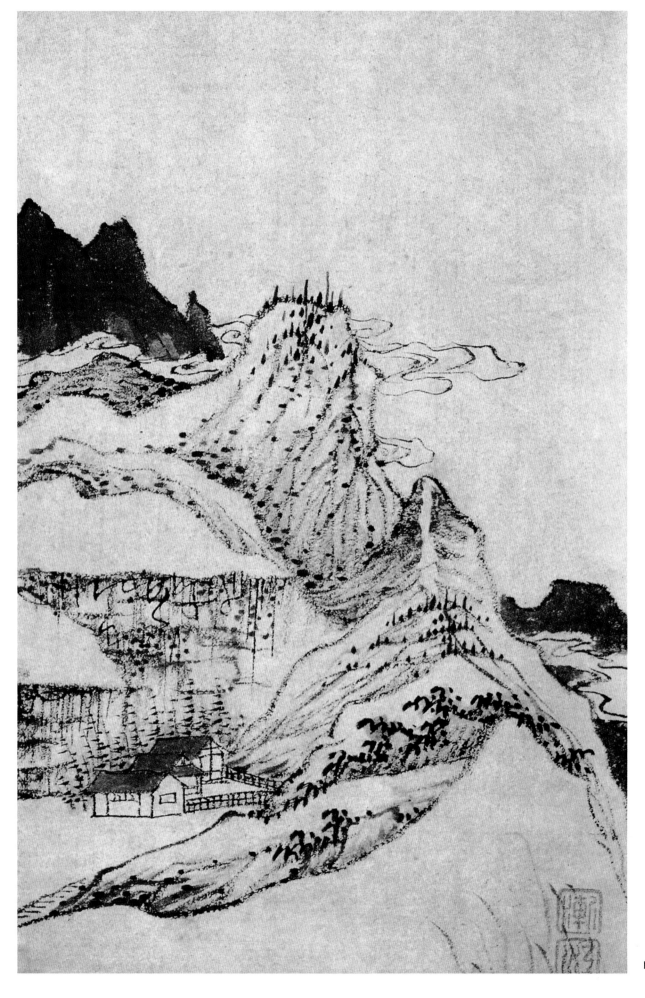

山水梅花图册之五

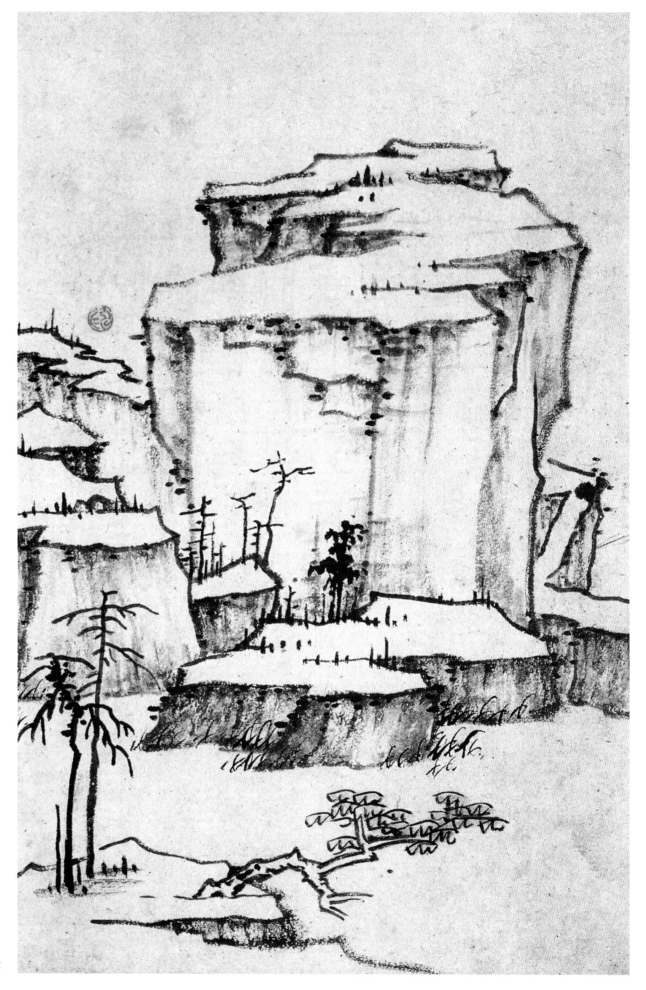

山水梅花图册之六

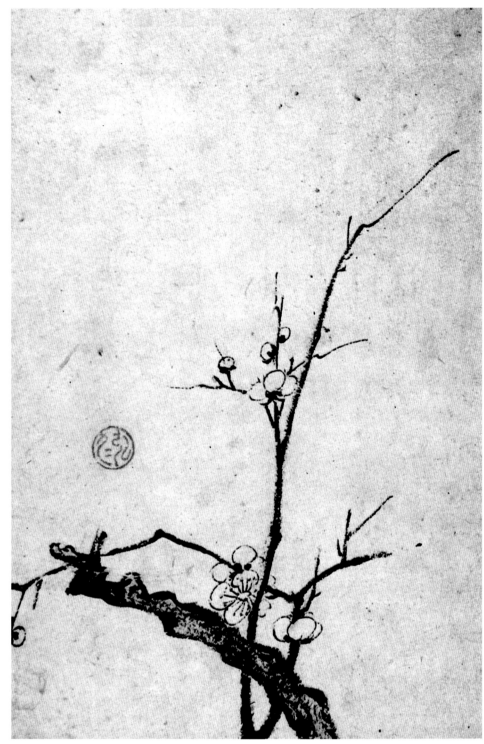

梅花图

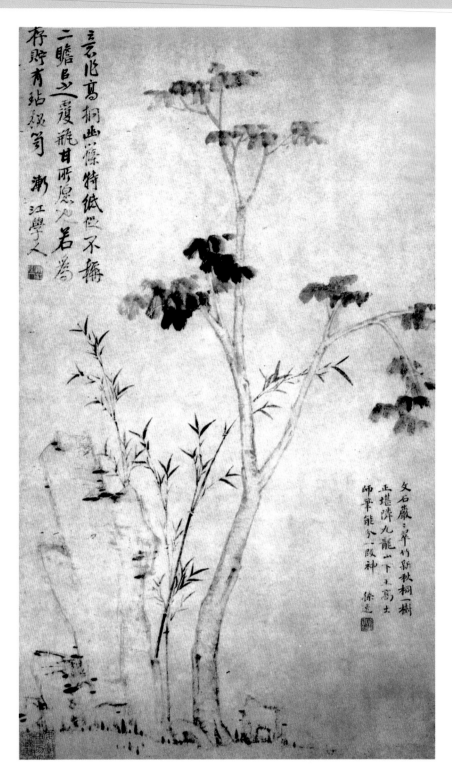

高篁幽篠图

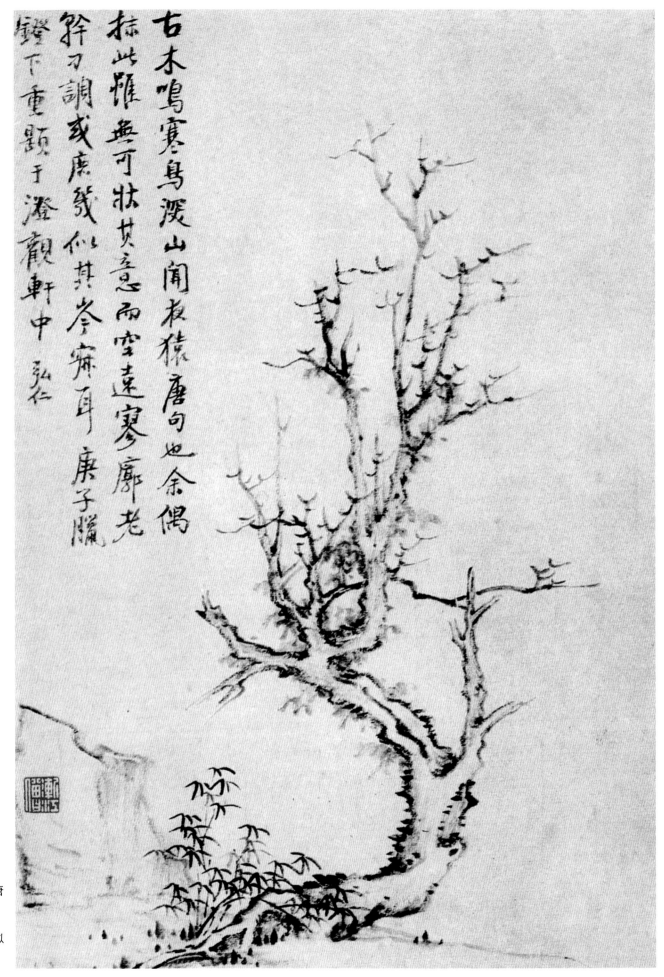

古木鳴寒鳥深山聞夜猿唐句也余偶
標此雖無可狀其意而空遠寥廓老
幹刀調或庶幾似其岑寂耳庚子朧
鐙下重題于澄觀軒中 弘仁

枯木竹石图

古木鸣寒鸟，深山闻夜猿。唐
句也，余偶标此。虽无可状其意，
而空远寥廓，老干刀调，或庶几似
其岑寂耳。

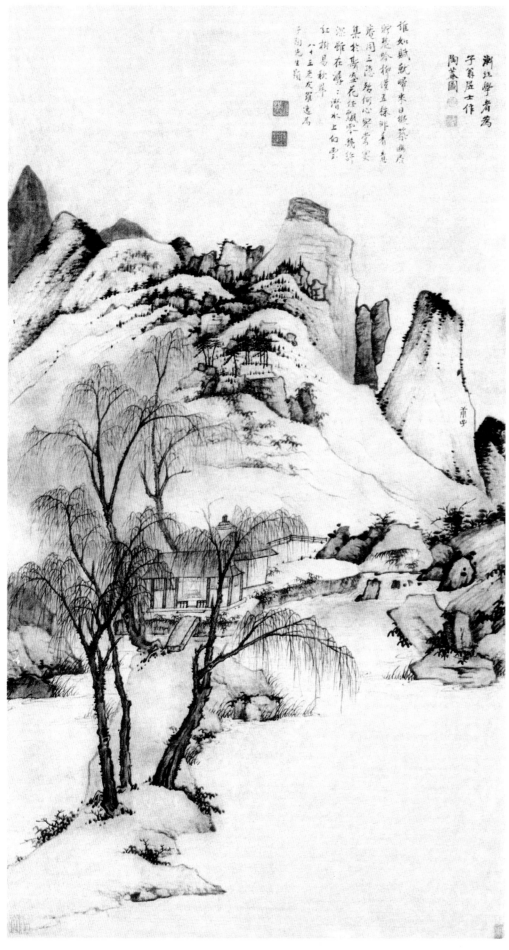

为子陶作陶庵图

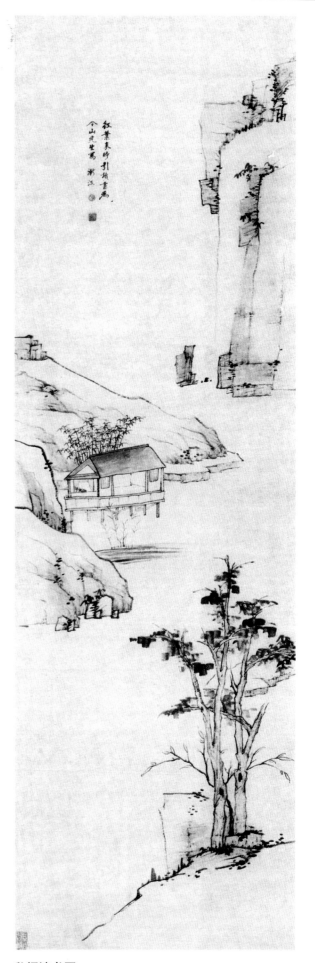

秋阁读书图

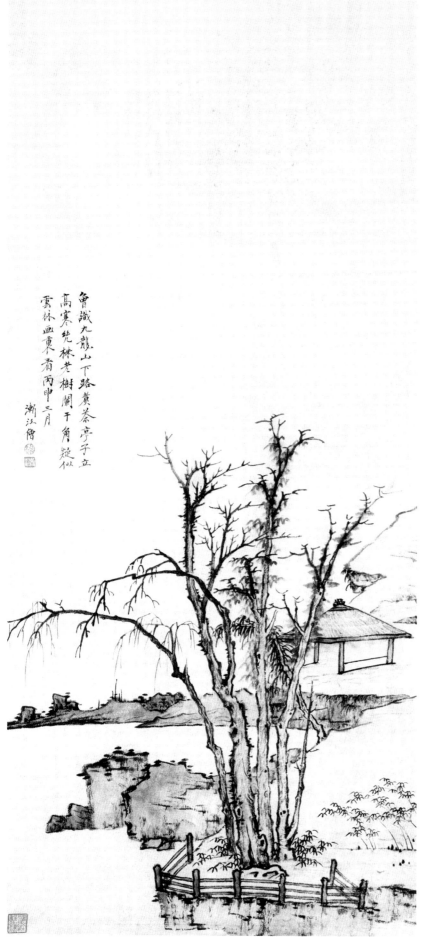

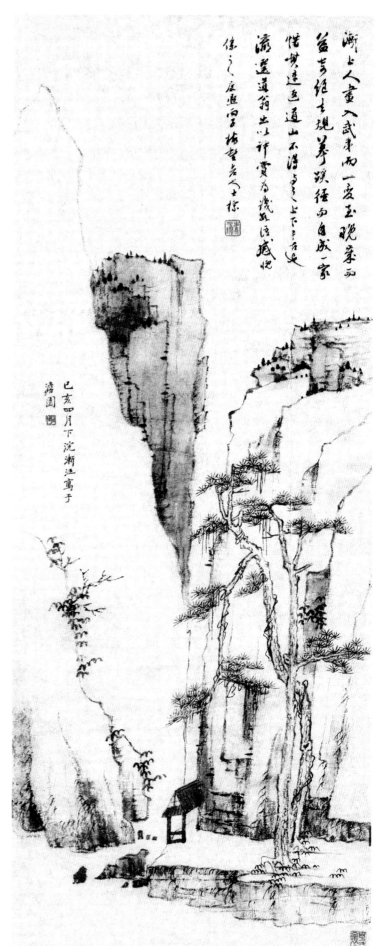

曾識九龍山下路黃茶亭子立
高寒絕林老樹欄干角疑似
雲林畫更看丙申二月
漸江僧

渐上人畫入武事而一变玉晚蒹而
筆奇維玉規草溪經而自成一家
惜其连迄道山不淂永之上下上古止
流遥道翁出以許賞為钱紙径残地
保之庚寅宇梅暨名人抹

己亥四月下浣渐江寓于
潭園

竹树虚亭图 松涧清音图

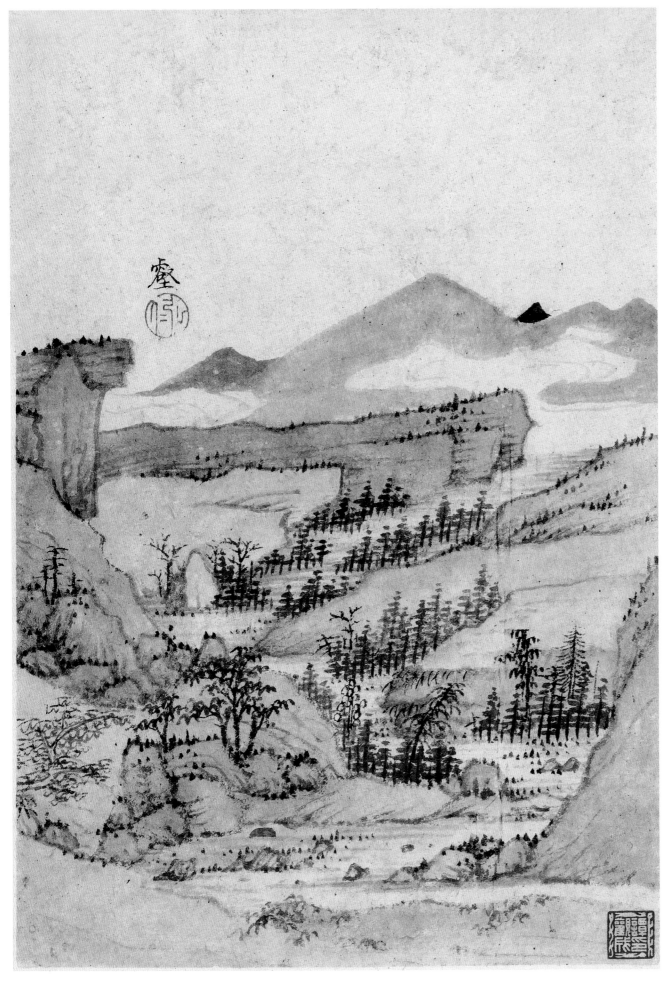

山水册页

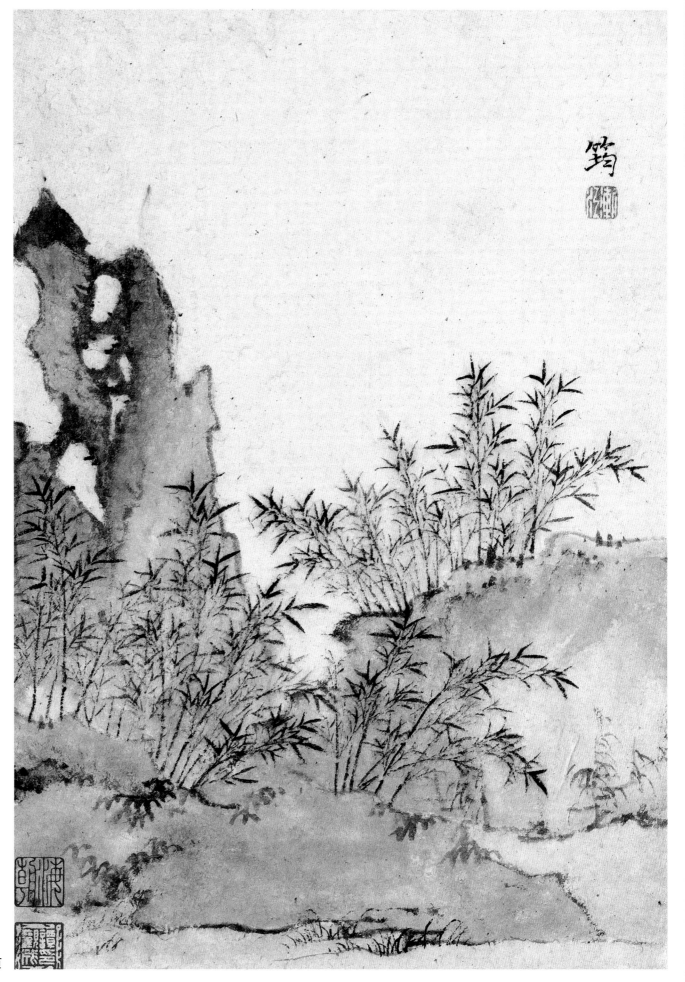

山水册页

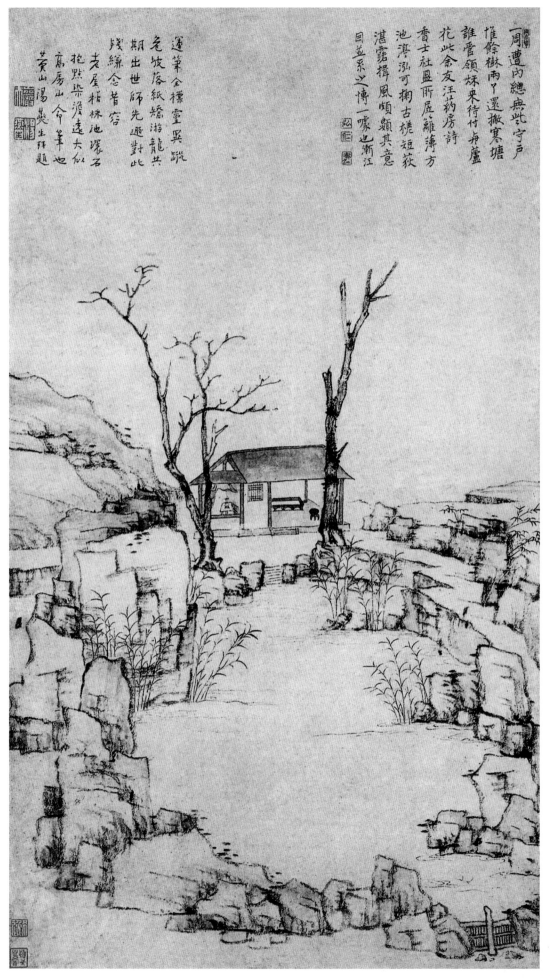

周遭內總典些守戶
惟餘橫嶽兩下還撒寒塘
誰置頤餘姝來待付舟蘆
花此余友汪士鈉房詩
香士社盟所居籬薄方
池渟泓可攔古橋短荻
湛露揖風頻頻其意
目孟采之博一隊山漸江

遙筆全標靈巽觚
危坡落紙嬌游龍共
期出世師先遊對此
賤緣念昔容
老屋相林池漾石
抱點染澄遠大似
高房山今羊池
黃山湯燕生拜題

枯槎短荻图

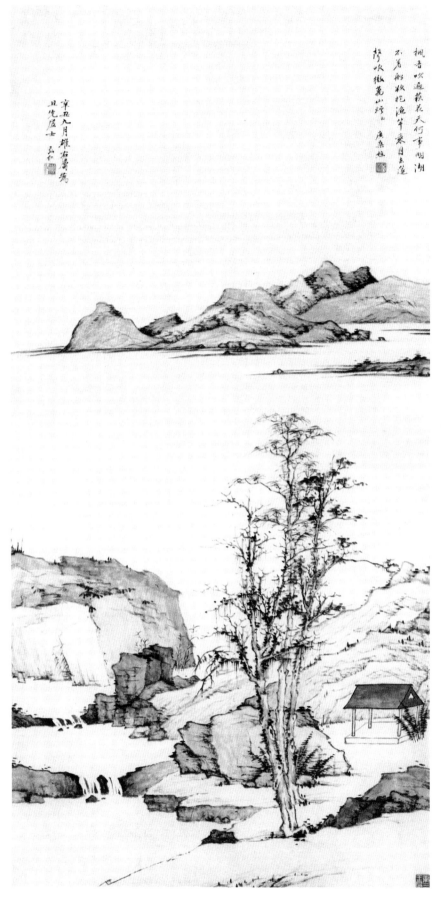

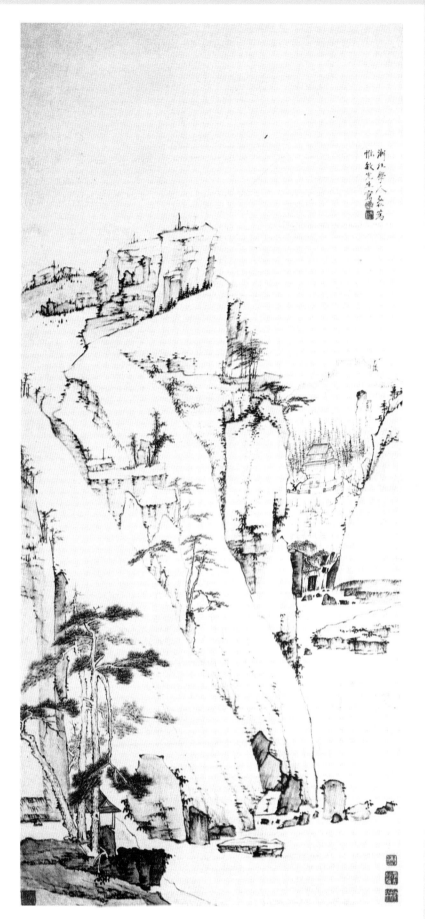

仿倪瓒山水图

枫香吹遍荻花天，何事明湖不着船。

欲抱渔竿乘月去，笛声吹彻万山烟。

松壑清泉图

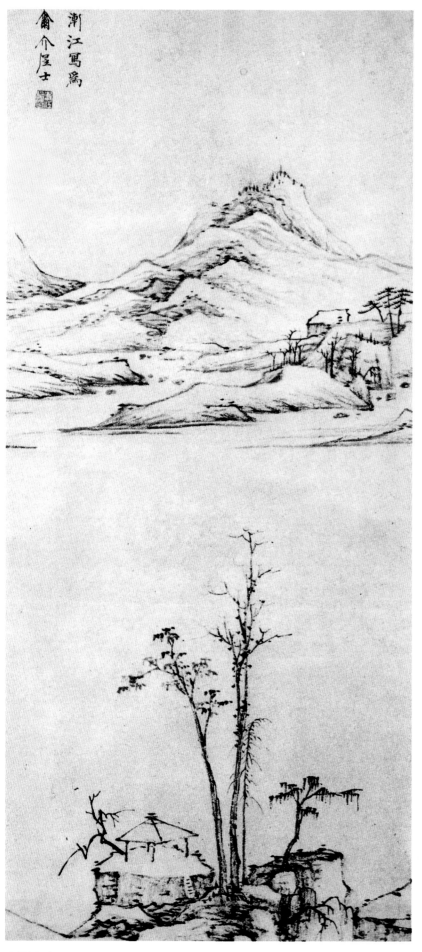

潮江寫爲

龠介屋士

水墨山水

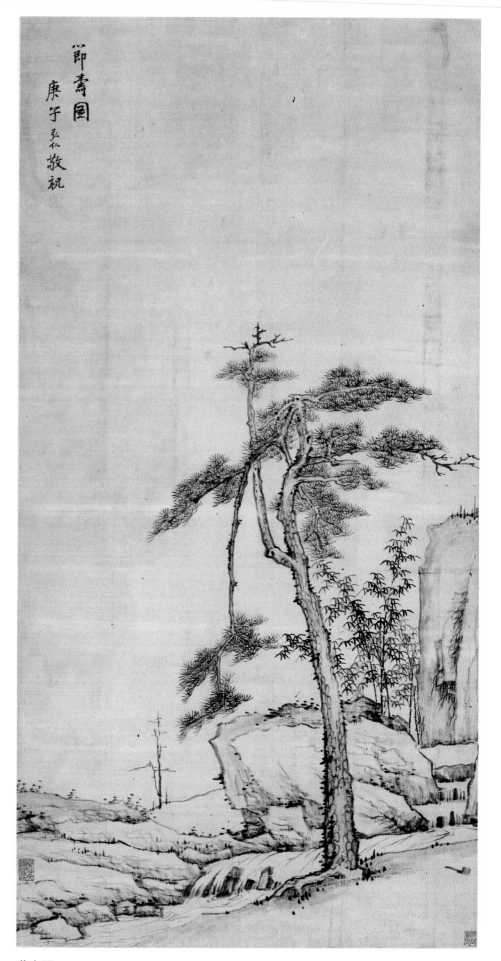

節壽圖

康子
弘仁 敬祝

节寿图

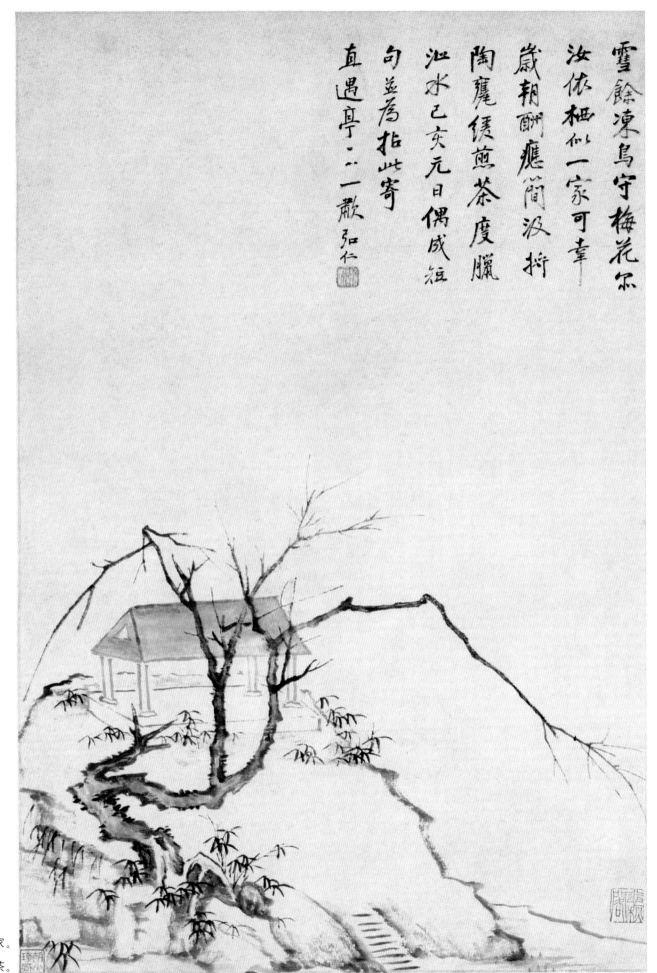

雪餘凍鳥守梅花尔
汝依栖似一家可幸
歲朝酬應簡汲折
陶甕緩煎茶度臘
汜水己亥元日偶成短
句益為拈此寄
直遇亭二十一歡 弘仁

梅花书屋图

　　雪余冻鸟守梅花，尔汝依栖似一家。
可幸岁朝酬应简，汲将陶瓮缓煎茶。

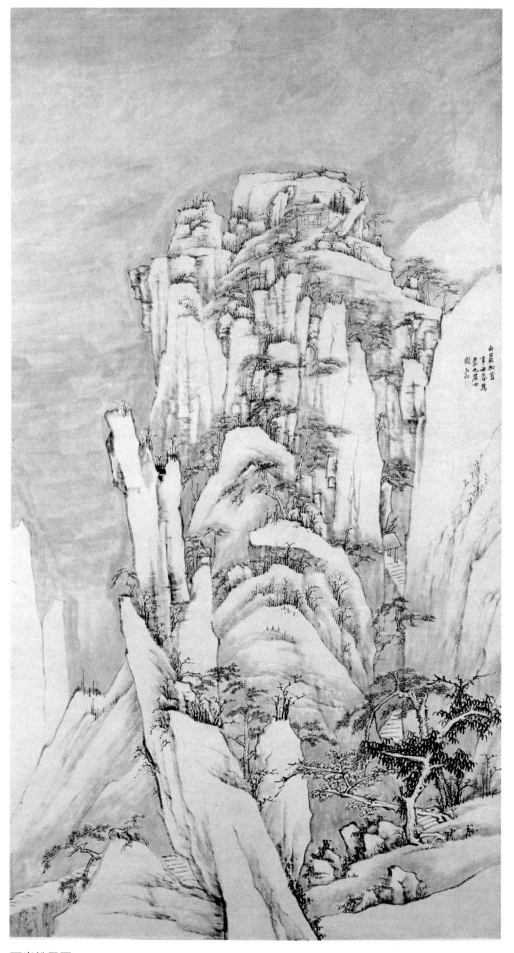

西岩松雪图

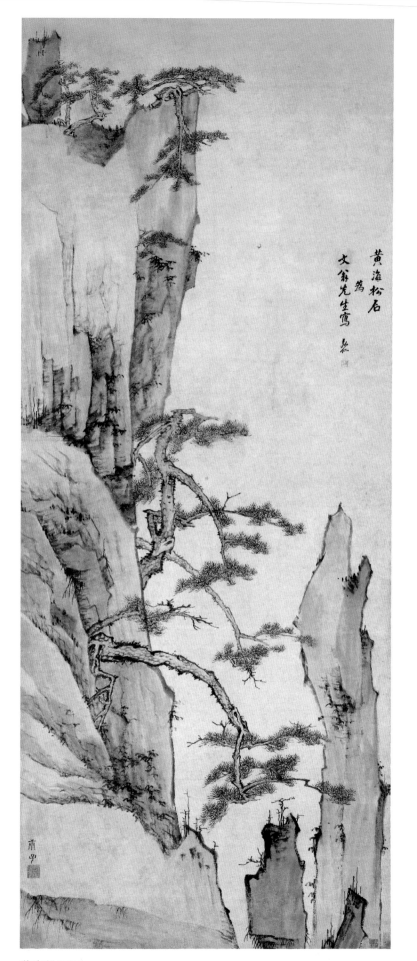

黄海松石图

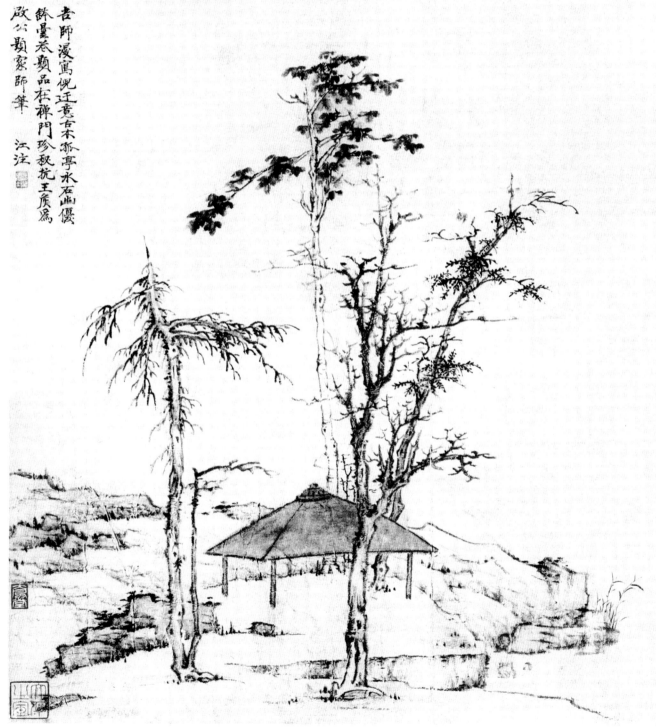

幽林秀木图

髡残山水画谱

概述

　　髡残(1612—1692)，本姓刘，出家为僧后名髡残，字介丘，号石溪、白秃、石道人、石溪道人、残道者、电住道人。湖广武陵(今湖南常德)人。明末清初大画家。髡残与石涛合称"二石"，又与八大山人、弘仁、石涛合称为"清初四画僧"。髡残好游名山大川，后寓南京牛首山幽栖寺，与程正揆交往密切。擅画山水，喜用渴笔、秃毫，干笔皴擦，淡墨渲染，间以淡赭作底，布置繁复，苍劲凝重。山石的披麻皴、解索皴等表现技法，多从王蒙变化而来；而荒率苍浑的山石结构，清淡沉着的浅绛设色，又近黄公望之法。舍此二家外，他还远宗五代董源、巨然，近习明代董其昌、文徵明等，兼收并蓄，博采众长。代表作品有《层岩叠壑图》《卧游图》《苍翠凌天图》《清髡残江上垂钓图》《云洞流泉图》《雨洗山根图》等，意境幽深、引人入胜。髡残画风对黄宾虹、黄秋园等现代画家影响很大。黄宾虹曾评价髡残画作特点为"坠石枯藤，锥沙漏痕，能以书家之妙，通于画法"。

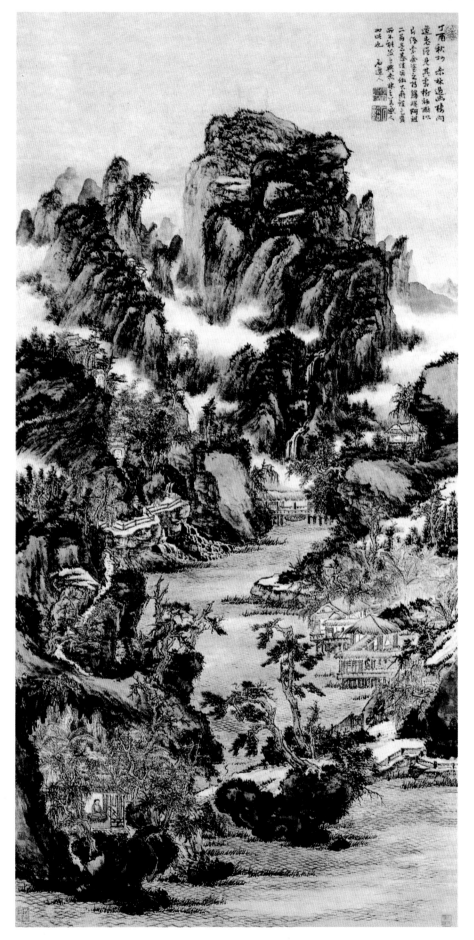

仿大痴山水图

髡残论画语录

东坡云："书画当以气韵胜人，不可有霸滞之气，有则落流俗之司，安可论画。"今栎园居士，为当代第一流人物，乃赏鉴之大方家。常嘱咐残衲作画，余不敢以能事对，强之再，遂伸毫濡墨作此。自顾位置稍觉安稳，而居士亦抚掌称快，此余之厚幸也何似。

<div align="right">——题《山水图》，1661年</div>

尝与青谿读史论画，每晨夕登峰眺远，益得山灵真气象耳。每谓不读几卷书，不行几里路，皆眼目之见，妄足论哉！亦如古德云尔。当亲授受，得彼破了蒲团诀时。余归天都，写溪河之胜，林木茂翳，总非前辈所作之境界也耶！

<div align="right">——题《天都溪河图》轴，1660年</div>

写画一道，须知有蒙养者，因太古无法，养者因太朴不散，不散而养者，无法而蒙也。未曾受墨，先思其蒙，既操笔，复审其养，思其蒙而审其养，自能辟蒙而全古，自能画变而无法，自归于蒙养之道矣。

<div align="right">——题《唐人诗意图》卷，1660年</div>

残僧本不知画，偶然坐禅后悟此六法。随笔所止，未知妥当也，见者棒喝。

<div align="right">——题《山水图》，1661年</div>

仕世出世我不能，在山画山聊尔尔。蔬斋破衲非用钱，四年涂抹这张纸。一笔两笔看不得，千笔万笔方如此。乾坤何处有此境，老僧弄出宁关理。造物虽然不寻闻，至人看见岂鄙俚。只知了我一时情，不管此纸何终始。画毕出门小跻攀，爽爽精神看看山。有情看见云出岫，无心闻知钟度关。风来千林如虎啸，吓得僧人一大跳。足下谁知触石尖，跛跛踬踬忍且笑。归到禅身对画图，别有一番难造报。从兹不必逾山门，澄墨吻毫穷奥妙。壬寅小春漫写记，石谿残道者。

<div align="right">——题《在山画山图》轴，1662年</div>

我尝惭愧这只脚，不曾阅历天下名山；又尝惭此两眼钝置，不能读万卷书，阅遍世间广大境界；又惭两耳未尝亲受智人教诲。只此三惭愧，纵有三寸古头，开口便秃。今日见衰谢，如老骥伏枥之喻，当奈此筋骨何？每见有心眼男子，驰逐世间，深为可惜。樵居士于吾言无所不曰，然岁之所聚，不一二次，聚则一宿□□□□之晤，思过半矣。今年

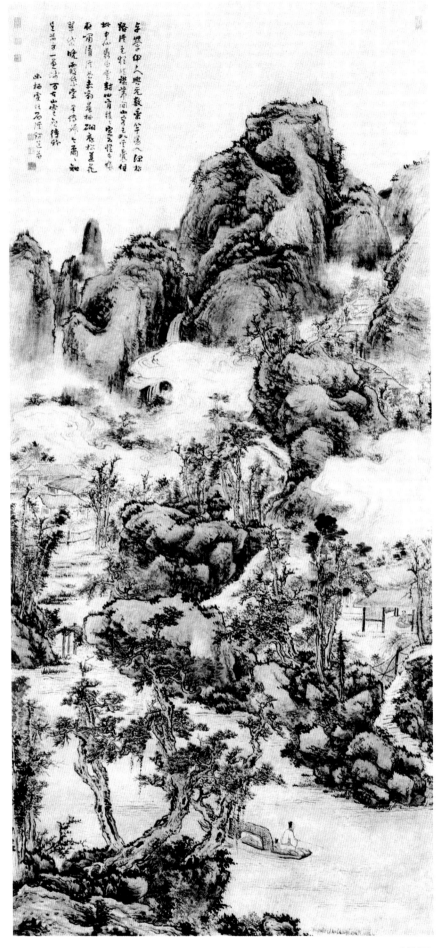

<div align="right">垂竿图</div>

再入幽栖，值余病新愈，别去留此册，索余涂抹，画不成画，书不成书，独其言从胸中流出，樵者偶一展对，可当无舌人解语也。

终日在千山万山中坐卧，不觉如人在饭箩边忘却饥饱也。若在城市，日对墙壁瓦砾，偶见此一块石、一株松，便觉胸中洒然清凉，此可为泉石膏肓、烟霞痼疾者语也。禅者笑余曰："师亦未忘境耶？"余曰："蛆子，汝未识境在西方，以七宝庄严，我却嫌其太富贵气，我此间草木土石却有别致，故未尝愿性生焉。他日阿弥陀佛来生此土未可知也。"禅者笑退。

<div align="right">——题《物外田园书画册》，1662年</div>

癸卯春三月，余于幽栖关中养静。耳目无交，并笔墨之事稍有减去，然中心不□适。东田词丈过余山中，因谈名流书画，又惹起一番思想。东田又谓余曰："世之画以何人为上乘，而得此中三昧者？"余以起而答曰："若以荆、关、董、巨四者得真心法，惟巨然一人。巨师媲美于前，谓余不可继迹于后。遂复沉唯有染指之志，纵意挥洒，用一峰禾气，作《溪山闲钓》横幅，以寄其兴。临池时经营位置，未识与古人暗合不？嗟乎，人生不以学道为生，天命安为道乎？见此茫茫，岂能免百端交集。"东田以为然。余爱词丈之语，并录其上。将为水云乡中他日佳话，此语勿传到时人耳边也，遂不觉狼藉如此。

<div align="right">——题《溪山闲钓图》横幅，1663年</div>

六六峰之间，振古凌霄汉。清秋净无云，争来列几案。寺幢天际悬，树色空中灿。习瀑九万寻，高风吹不断。俄然吐雾烟，近远山峰乱。深深大海涛，浩渺靡涯岸。少为岚气收，秀岭芙蓉烂。峦岫画难工，猿鸟声相唤。我忆董巨手，笔墨绝尘俗。嗟嗟世上人，谷气畴能换。翻羡屋中人，摊书烟云畔。板桥樵子归，共话羲皇上。

<div align="right">——题《六六峰图》轴，1663年</div>

雨洗山根白，净如寒夜川。纳纳清雾中，群峰立我前。石撑青翠色，高处侵扉烟。独有清溪外，渔人得已先。翳翳幽禽鸟，铿铿闻落泉。巧朴不自陈，一色藏其巅。欲托苍松根，长此对云眼。

<div align="right">——题《雨洗山根图轴》</div>

青谿翁住石头，余住牛头之幽栖。多病尝出山就医，翁设容膝，俟余挂搭。户庭邃寂，宴坐终日，不闻车马声。或箕踞桐石间，鉴古人书画，意有所及，梦亦同趣。因观黄鹤山樵翁，兴至作是图未竟。余为合成，命名曰《双溪怡照图》。当纪岁月，以见吾两人膏肓泉石潦倒至此，

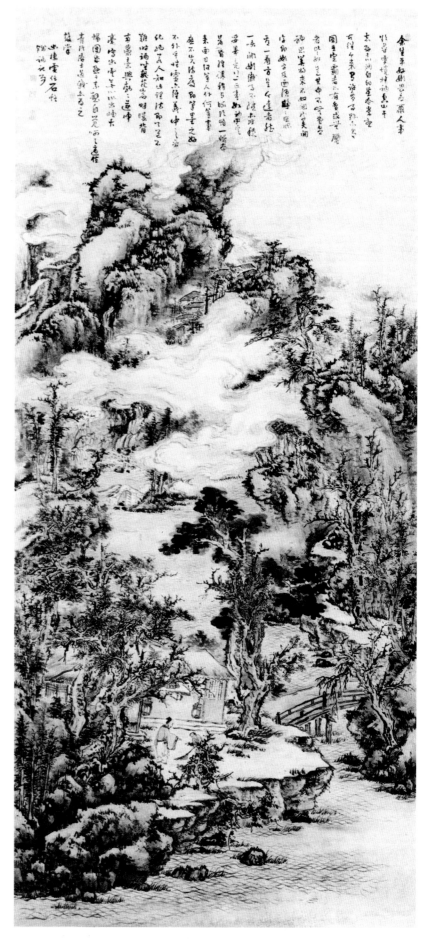

云岫无心图

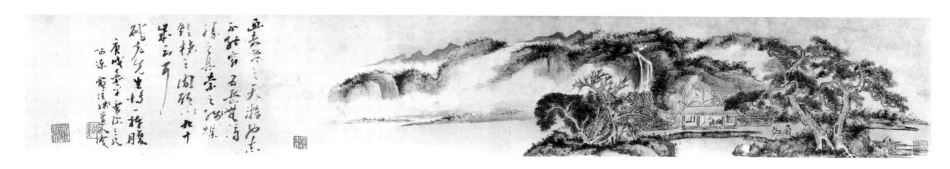

山水图卷

系以诗曰："云山叠叠水茫茫，放脚何曾问故乡。几时卖来还白头，为因泉石在膏盲。"

——题《双溪怡照图》（与程正揆合作）

游山忘岁月，展写自相过。风露零虚意，禅机静里磨。同年叩梵宇，遂比老烟萝。岂向人间说，林丘自在多。画必师古，书亦如之，观人亦然，况六法乎？

——题《四季山水册》，1666年

丙午深秋，青谿大居士枉驾山中，留榻经旬，静谈禅旨护六法之微，论画精髓者必多览书史，登山穷源，方能造意。然大居士为当代名儒，至残衲不过天地间一个懒汉，晓得什么画来。余向尝宿黄山，见朝夕云烟幻景，林木翳然，非人世也。居士遂出端本堂纸四幅，随意属图，聊记风味云耳。居士当棒喝教我，石谿残道者爪。

——题《四季山水册》，1666年

吾乡青谿程司空藏有山樵《紫芝山房图》，莱阳荔裳宋观察亦有《所性斋图》，而皴染各不相同，皆山樵得意笔，乃知舞大呵者神变莫测。董华亭谓："画如禅理，其旨亦然，禅须悟，非功力使然。"故元人论品格，宋人论气韵，品格可学力而至，气韵非妙悟则未能也。尝与青谿论笔墨三昧，知己寥寥，知其解者，真旦暮遇之耳。丁未重九前三日，作于幽栖大歇堂。病眼昏涩，自愧多谬若此。野翁道长先生得无喷饭乎？

——题《松岩楼阁图》轴，1667年

栎园翁，文章诗画之宗匠也，尝以其所作，如穷山海，不能尽其寥廓。坡老云："神与万物交乔智，与百工通者耳。"每欲作山水为晤对，思其人早以塞却悟门。吾乡青谿，藏有黄鹤山樵《紫芝山房图》，

白谓辋川洪谷。今紫芝同青谿归楚矣，梦寐犹在。戊申霉雨中仿佛其意，呈以为棒喝之使，余又得痛快于笔墨之外矣，何如，何如？

——题《山水图》轴，1668年

拙画虽不及古人，亦不必古人可也。每作以自娱，亦不愿示人。近所好者多耳，识雷同赏之，如学语之徒，语虽竞利，与个事转运，虽司空青谿一见便知精粗耳。无已道者，虽不强作解事，所爱是其本色，因以赠之。己西夏六月，电住道人。

——题《溪桥策杖图》轴，1669年

东坡云："当以气势胜人，则为这画；若徒然肖其景，而无意味，何云其能事也。"乃如彭泽诗，反复不已，识其真趣者得之。余于此间多年，稍有津梁，唯识者鉴之。

——题《彭泽诗意图》轴，1669年

书家之折钗股、屋漏痕、锥画沙、印印泥、飞鸟出林、惊蛇入草、银钩趸尾，同是一笔。与画家皴法同一关纽。观者雷同赏之，是安知世所论有不传之妙耶。青谿翁曰："饶舌饶舌。"

——题《程正揆山水图》轴，1671年

宝幢居士评海岳之笔如吹毛剑，挥之则万里无人。南渡诸大家，皆北面，余白留此，未尝见其真迹。观宝幢居士所评，当不知何如其妙也。嗟嗟，予以老病废去笔墨，若十年不亲乐器，尚可坐尽此道？预先居士索我以不敬，致以丑态，真所谓惭惶杀人。石道人。

——题《仿米氏云山图》轴

从来泼墨是抛空，唾落成花默默中。
堪笑时师涂抹手，□冤何处觅颠翁。

——题《山水图》册

45

石秃曰："佛不是闲汉，乃至菩萨、圣帝、明王、老庄、孔子，亦不是闲汉。世间只因闲汉太多，以至家不治，国不治，丛林不治。"《易》曰："天行健，君子以自强不息。"盖因是个有用底东西，把来握握凝凝自送灭了，岂不自暴弃哉！甲午、乙未间，余初过长干，即与宗主未公握手。公与余年相若。后余住藏社，校刻大藏，今屈指不觉十年。而十年中事，经过几千百回，公安然处之，不动声色，而又所谓布施斋僧保国裕民之佛事，未尝少衰。昔公居祖师殿，见倒塌，何忍自寝安居。只此不忍安居一念，廓而充之，便是安天下人之居，便是安丛林广众之居，必不肯将此件东西自私自利而已。故住报恩，报恩寺亦颓而复振。归天界见祖殿而兴，巴公之见好事如攫宝然。吾幸值青溪大檀越端伯居士，拔剑相助，使诸祖鼻孔焕然一新。冬十月，余因就榻长干，师出此佳纸索画报恩图，意以寿居士为领袖善果云。

癸卯佛成道日，石秃残者合爪。

——题《报恩寺图》

绿荫初集北窗下，黄鸟时鸣高树间。安得心如墙壁似，一炉柏子对青山。一春为风雨摧折，余亦因老病困之。开眼见新绿黄鸟，忽忽动笔墨之兴。日染数笔，画□颇自适，青谿司空曰："得失寸心，非可向人道也。"黄鹤山樵深得此意，虽从古人窠窟出，而却不于窠窟中安身，枯劲之中发以秀媚，广大之中出其琐碎，讲尽生物之妙。司空家藏真迹可为甲观，近来临摹家往往鞭策皮毛，未得神理。况稍顷便欲弃去，盖不得古人意耳。余画岁不过数帧，非知画者亦不能与。韫居士不但鉴赏具眼，其为人也高远有致，以此赠之，后之观画而得人知余不谬。

——题《绿树听鹏图》

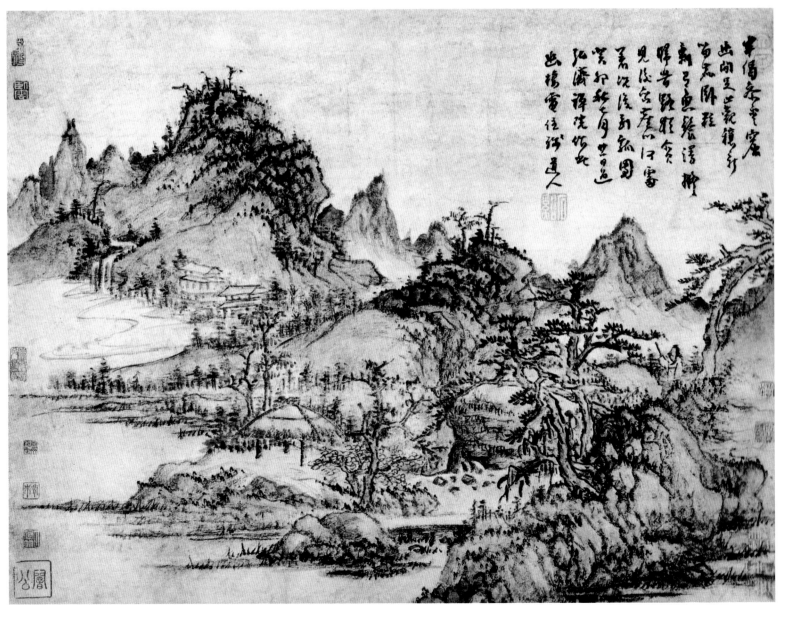

山水册页

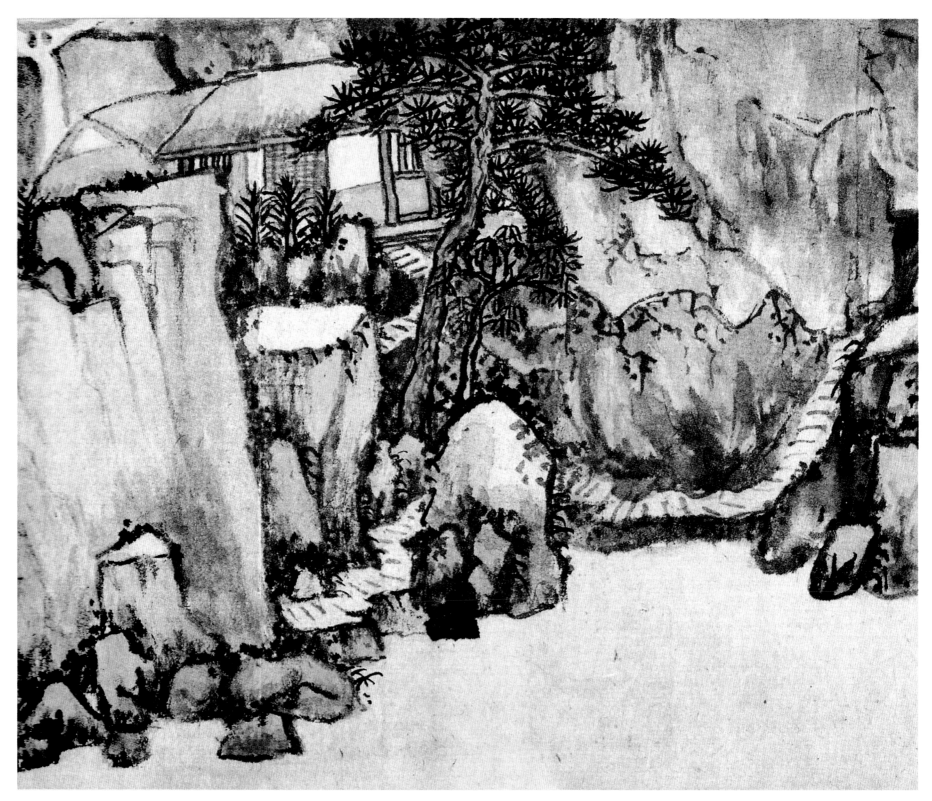

山水册页

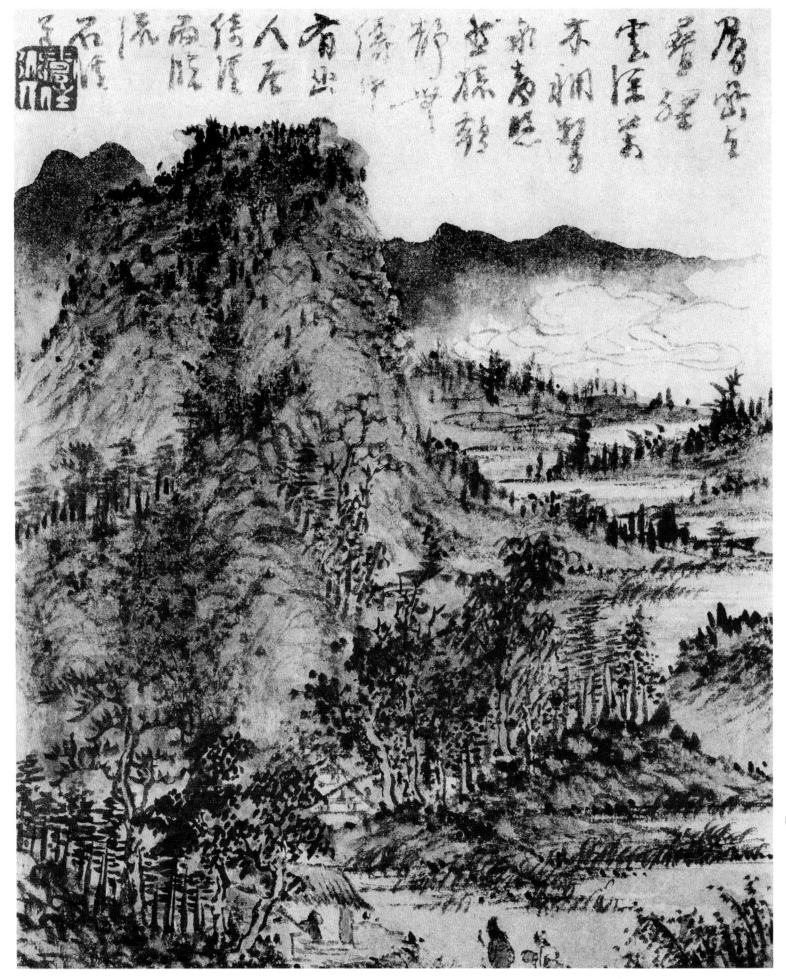

山水图册之一

层峦与叠壑，
云深万木稠。
惊泉飞岭外，
猿鹤静无俦。
中有幽人居，
倚溪而临流。

48

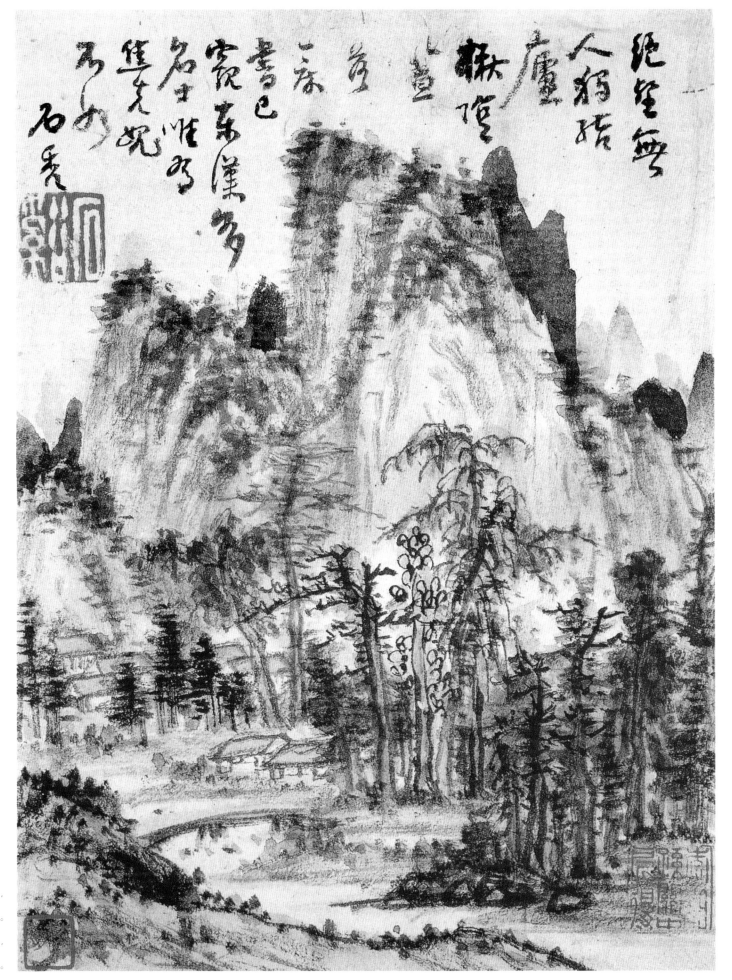

山水图册之二

　　绝壑无人独结庐，
　　秋阴昼落一床书。
　　已窥东汉多名士，
　　唯有焦先愧不如。

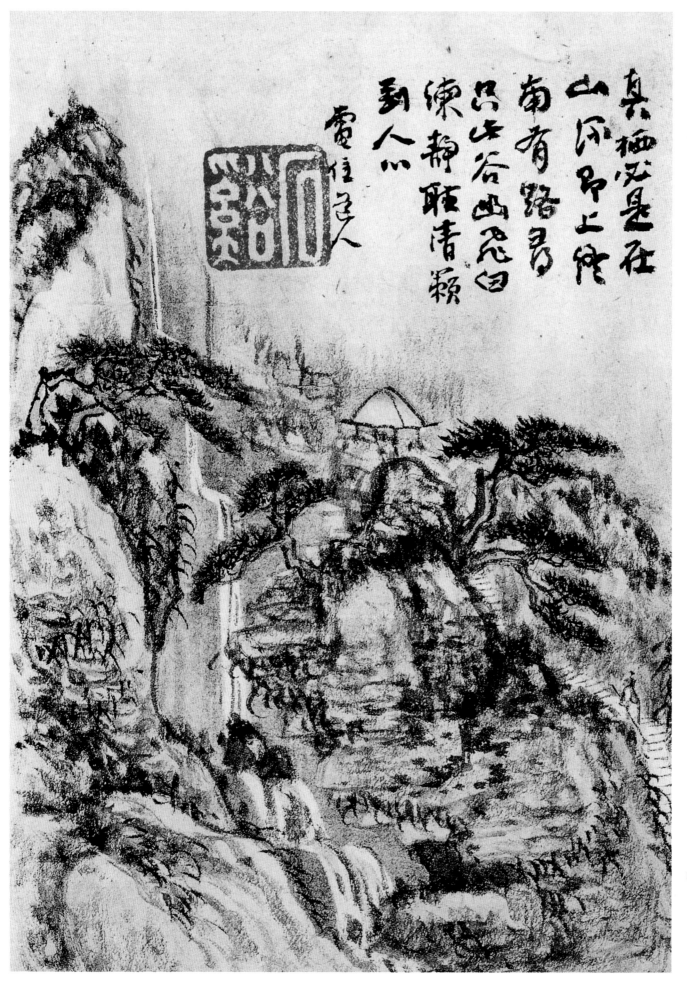

真栖必是在山深，
即上终南有路寻。
只此谷幽飞白练，
静听清籁到人心。

山水图册之三

真栖必是在山深，
即上终南有路寻。
只此谷幽飞白练，
静听清籁到人心。

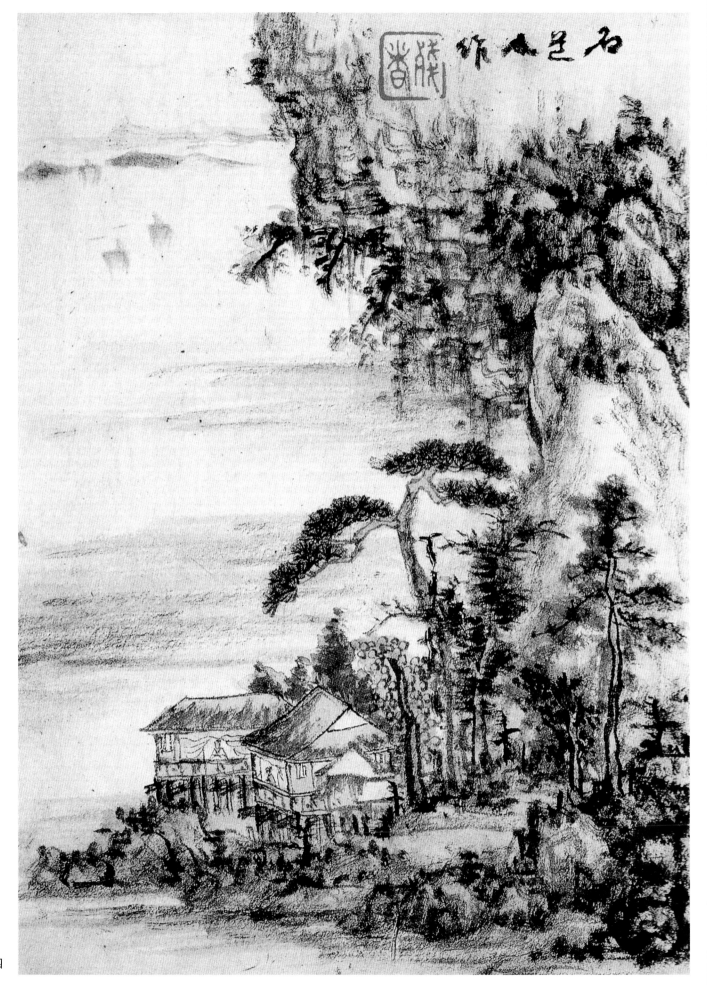

石色澄作

山水图册之四

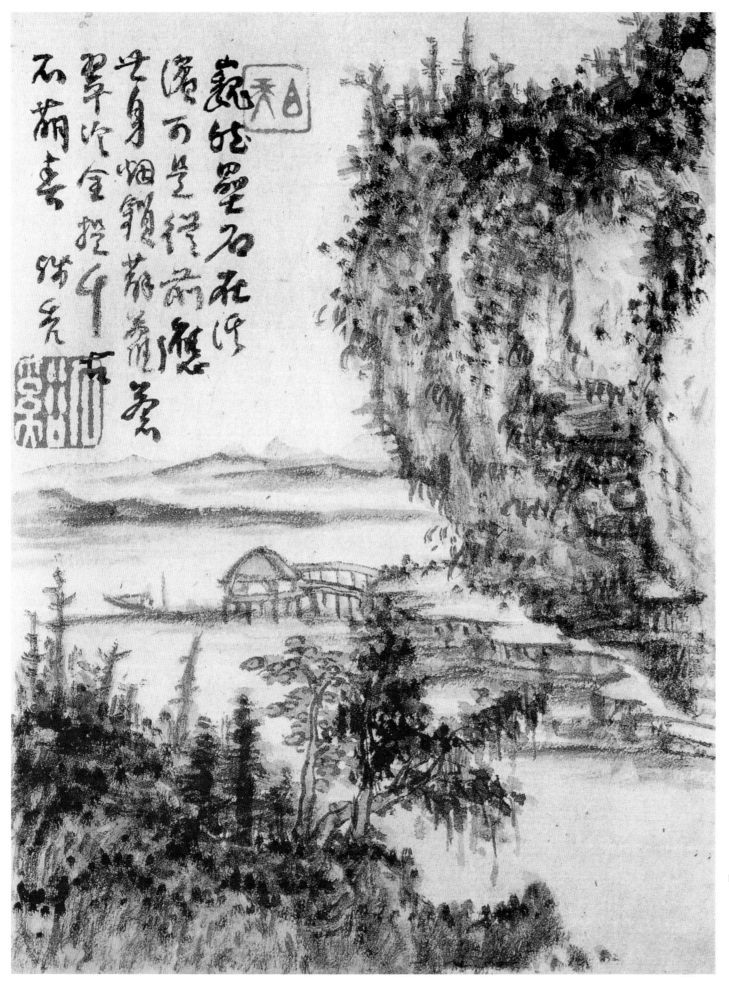

山水图册之五

　　巍然叠石在溪滨，
　　可是从前应世身。
　　烟锁薜萝苍翠冷，
　　全提千古石萌春。

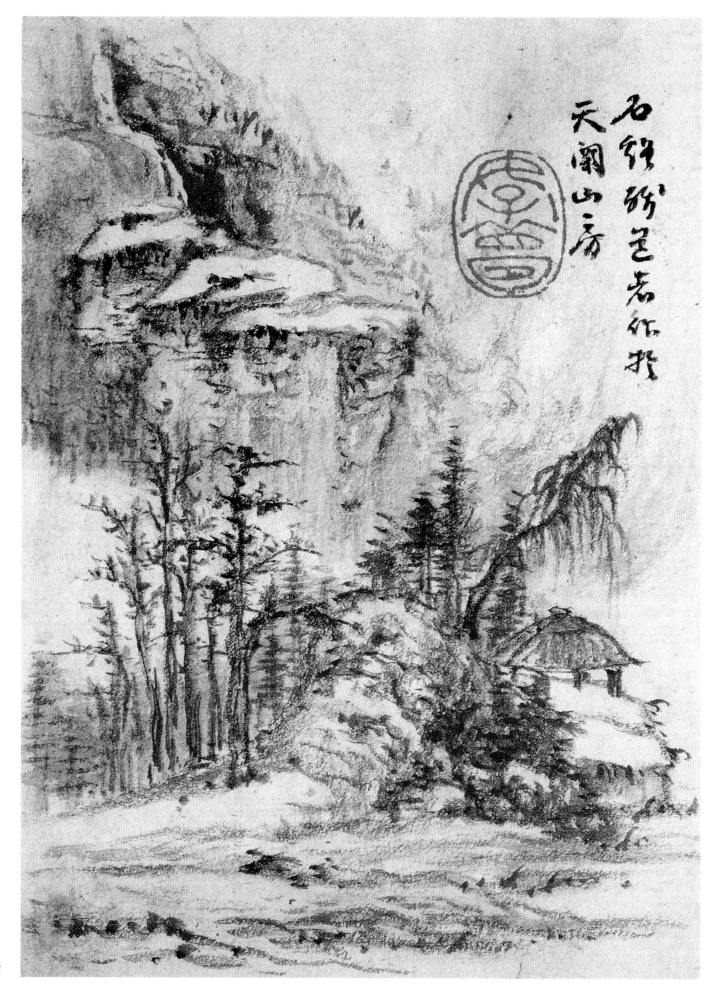

山水图册之六

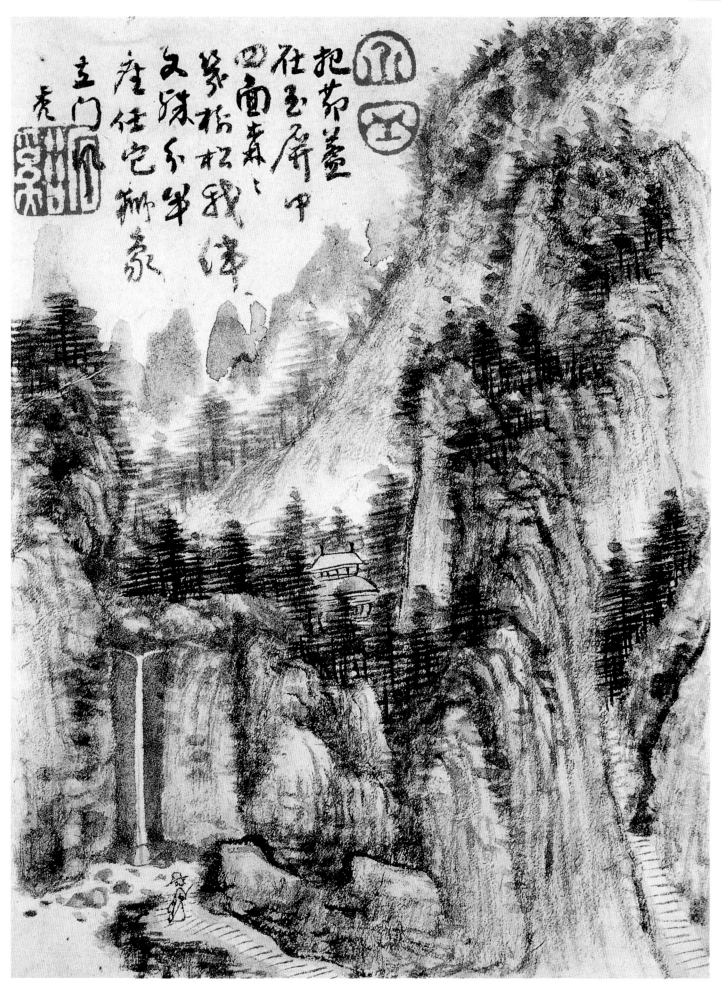

把茅盖在玉屏中，
四面森森几树松。
我伴文殊分半座，
任它狮象立门风！

山水图册之七

把茅盖在玉屏中，

四面森森几树松。

我伴文殊分半座，

任它狮象立门风！

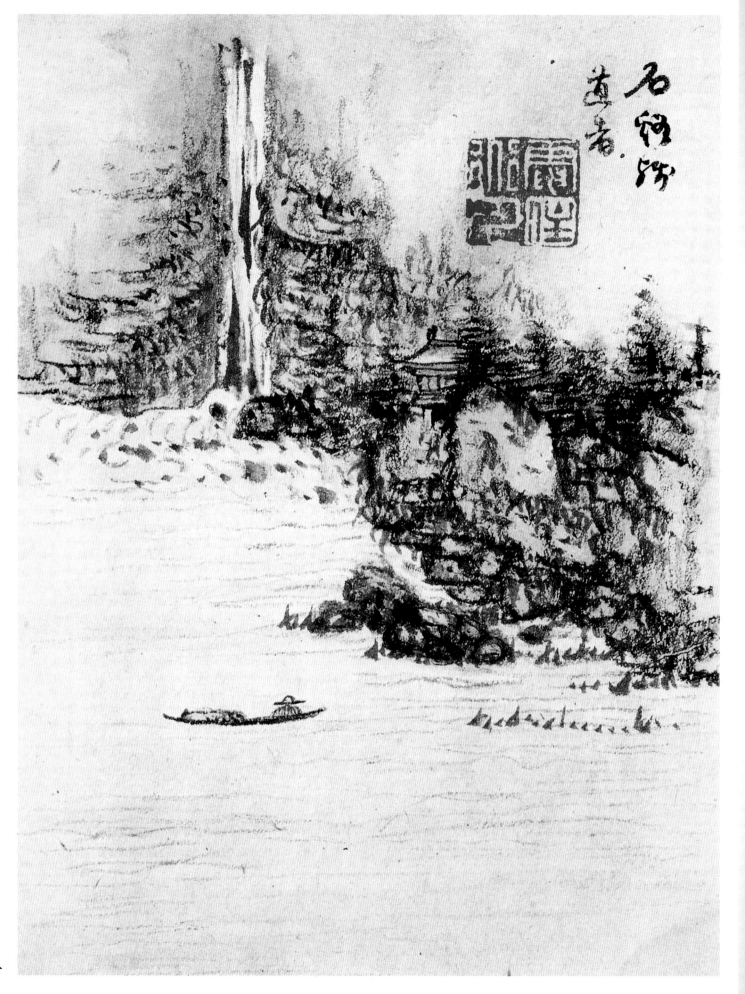

山水图册之八

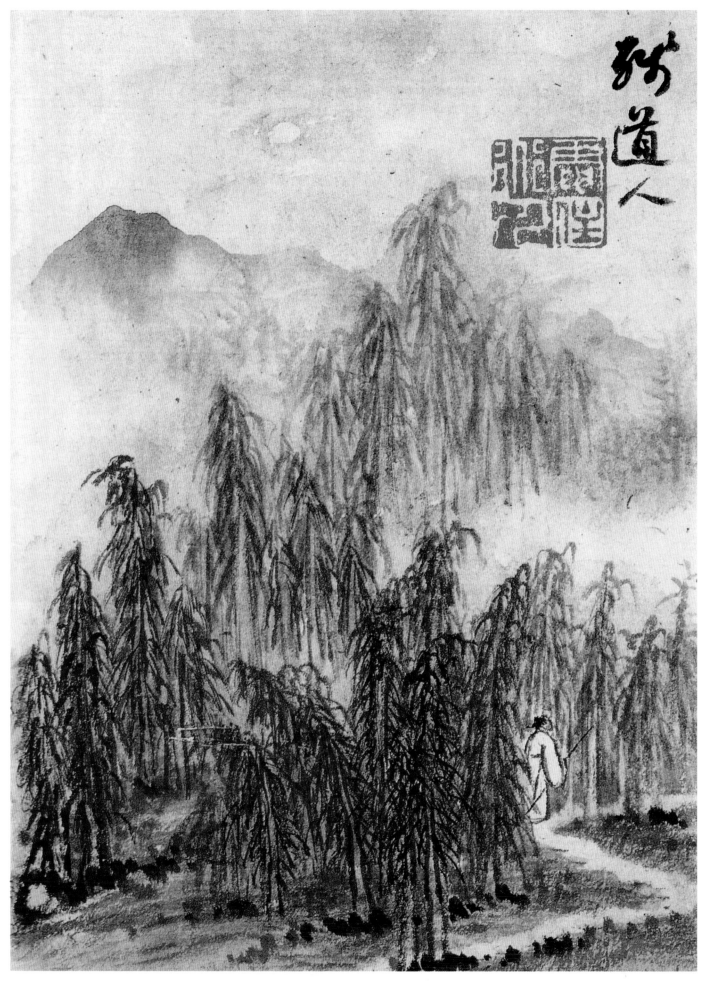

山水图册之九

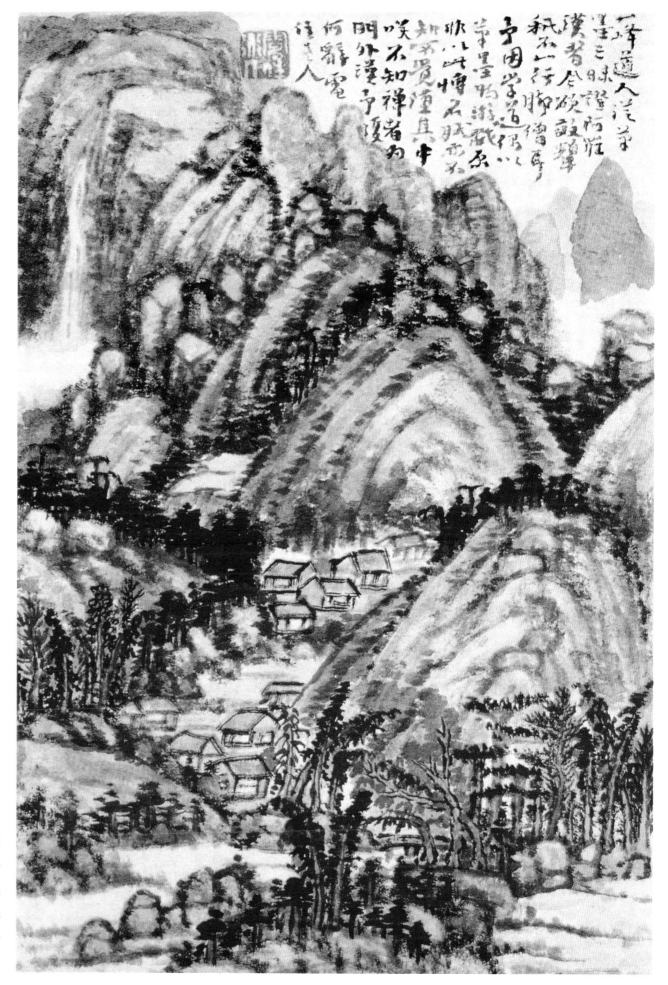

山水图册之十

　　一峰道人从笔墨三昧证阿罗汉者，今欲效颦，只不一行脚僧耳。予因学道，偶以笔墨为游戏，原非以此博名，然亦不知不觉堕其中。笑不知禅者为门外汉，予复何辞。

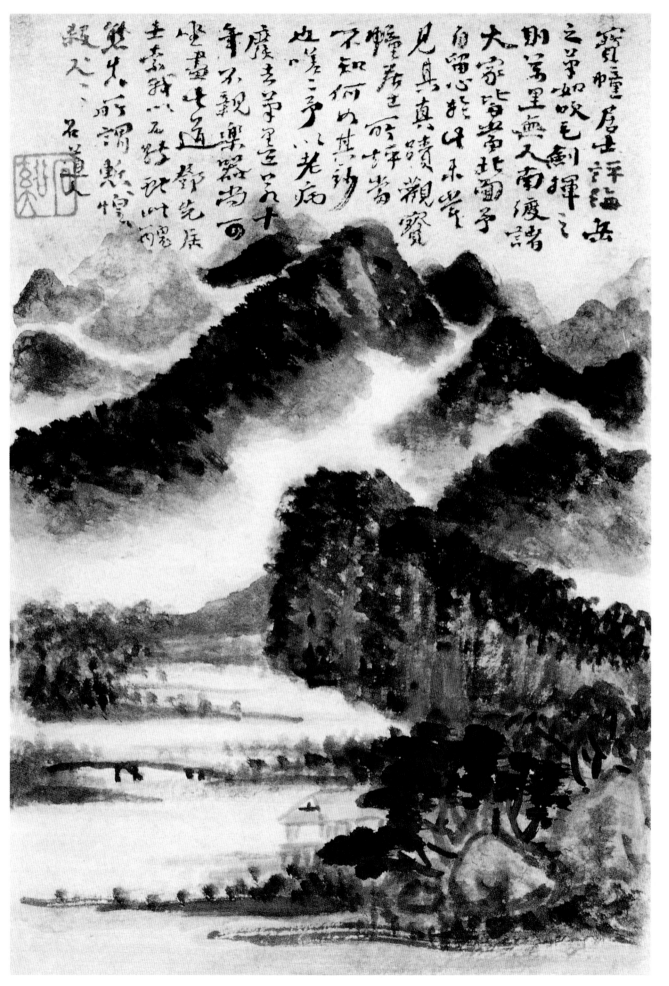

山水图册之十一

　　宝幢居士评海岳之笔如吹毛剑，挥之则万里无人。南渡诸大家，皆北面，余自留此，未尝见其真迹。观宝幢居士所评，当不知何如其妙也。嗟嗟，予以老病废去笔墨，若十年不亲乐器，尚可坐尽此道？预先居士索我以不敬，致以丑态，真所谓惭惶杀人。

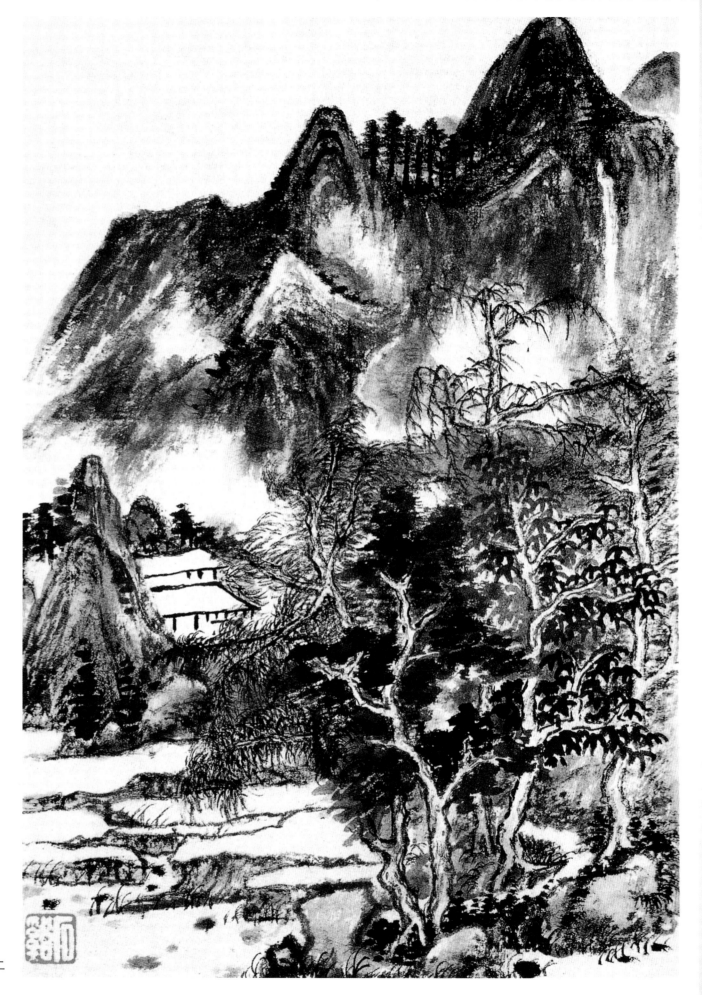

山水图册之十二

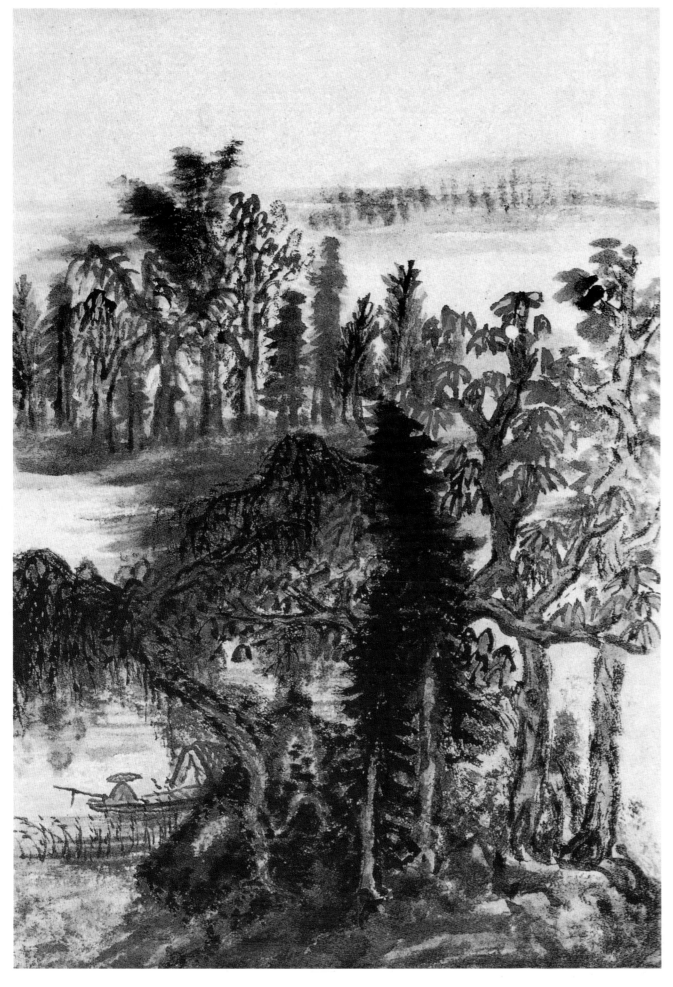

山水图册之十三

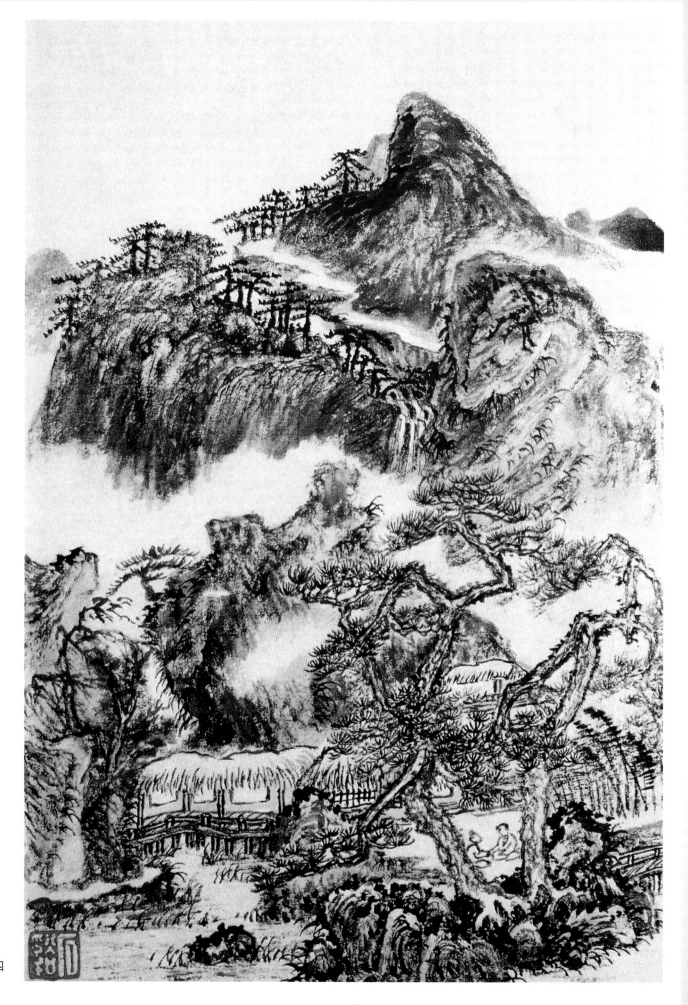

山水图册之十四

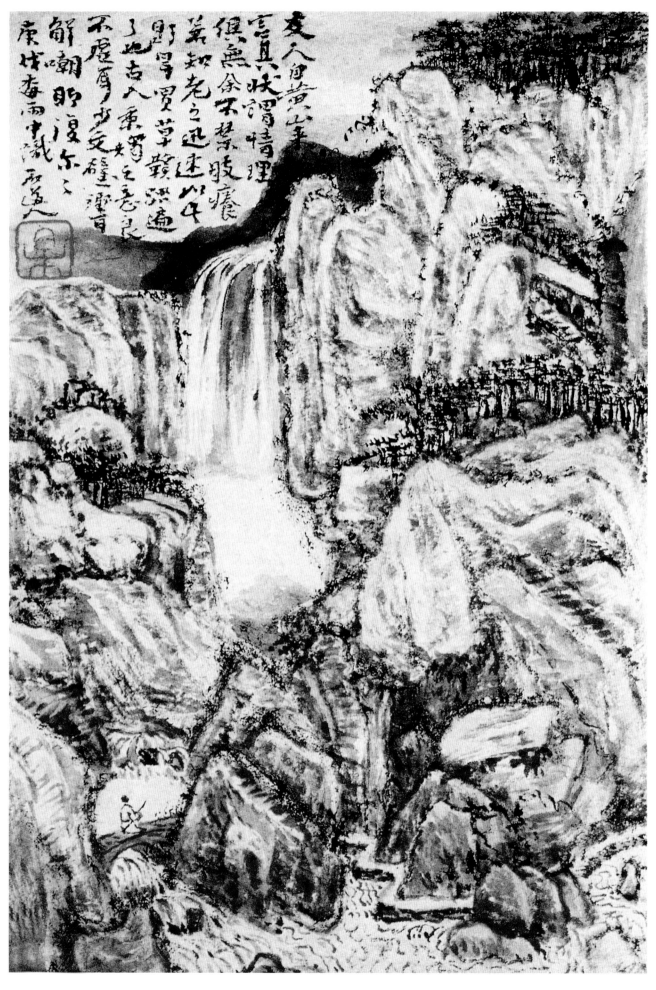

山水图册之十五

友人自黄山来，言具状，谓情理俱无，余不禁肢痒，若知老之迅速如此，则早买草鞋踏遍了也。古人秉烛之意，良不虚耳。少文壁响解嘲，聊复尔尔。

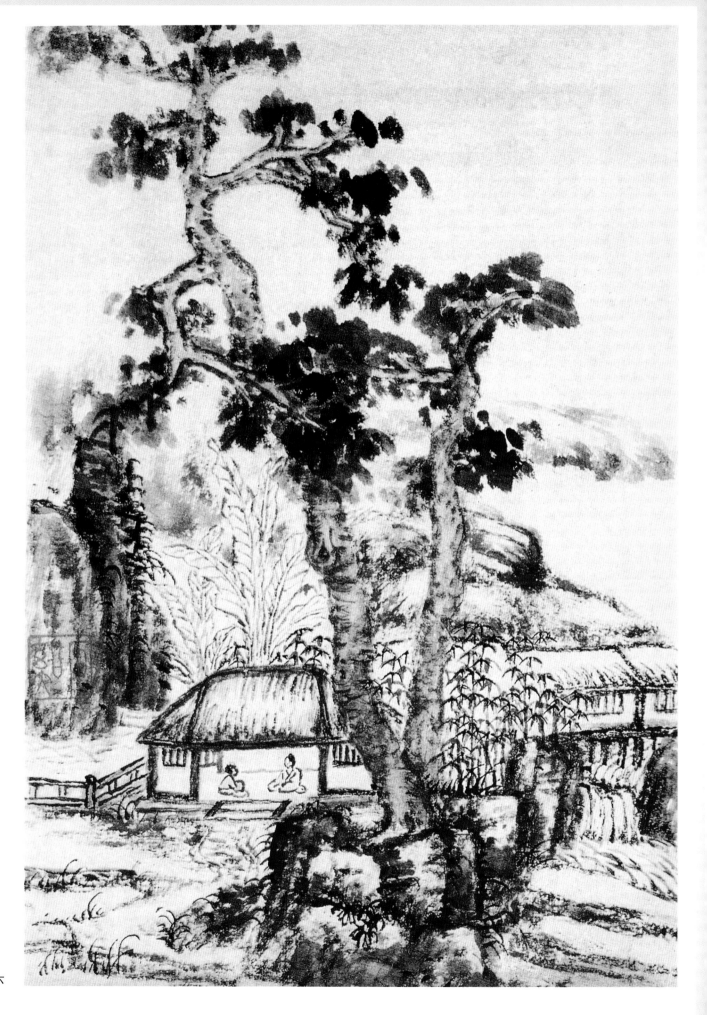

山水图册之十六

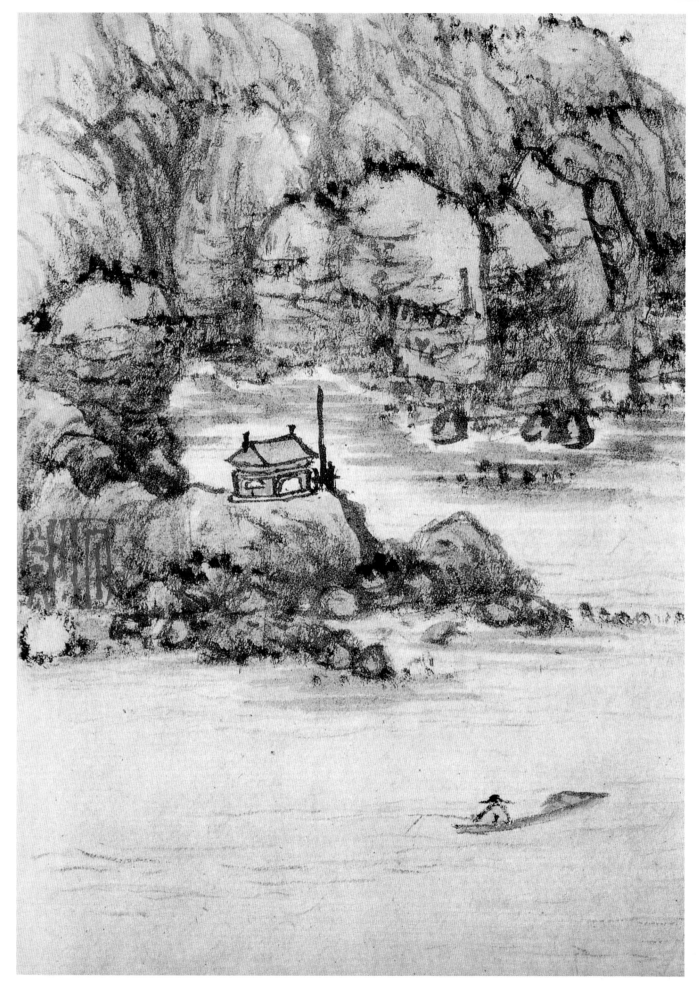

山水图册之十七

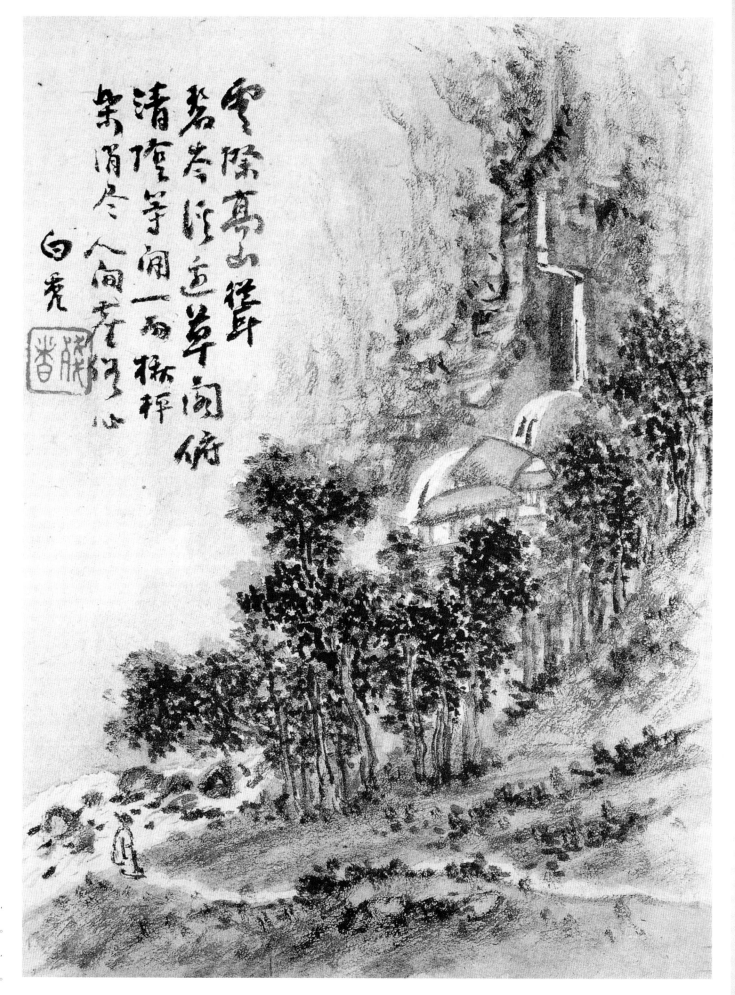

山水图册之十八

云际高山耸碧岑，

溪边草阁俯清阴。

等闲一雨楸枰乐，

消尽人间尘俗心。

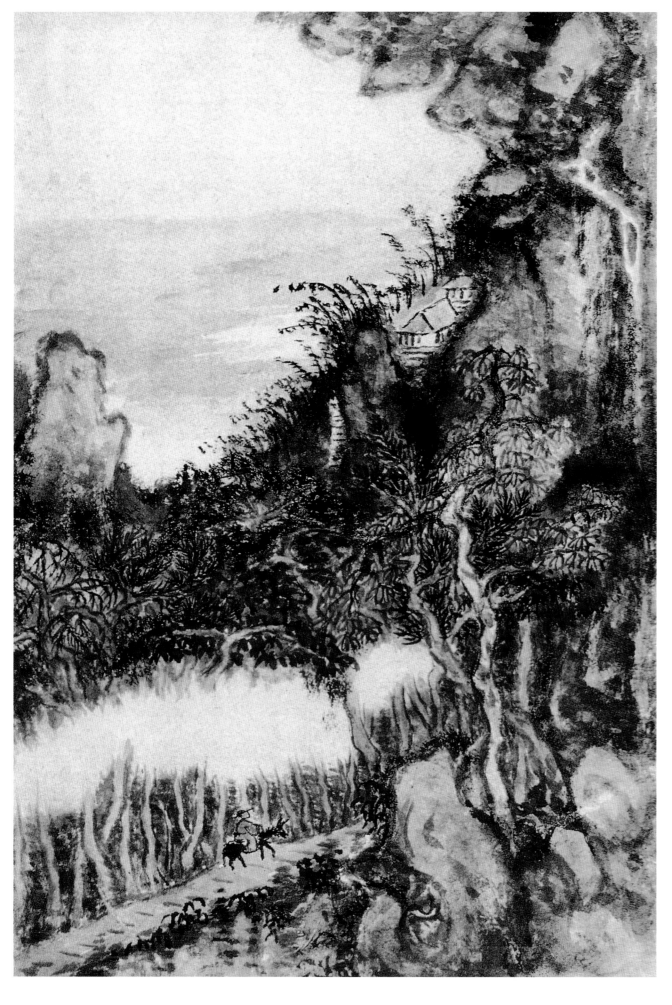

山水图册之十九

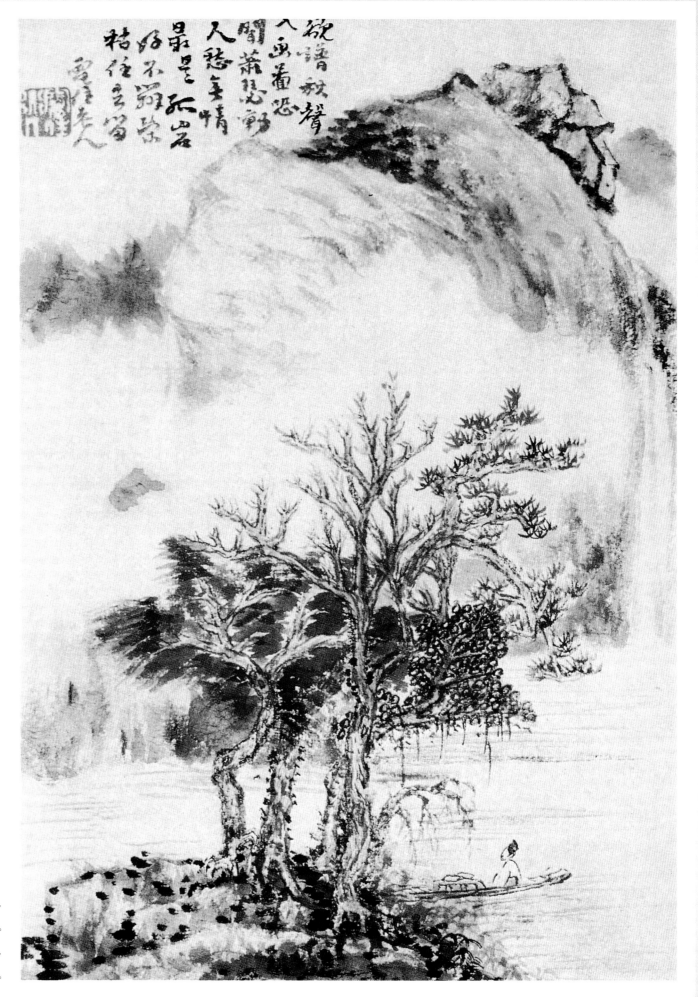

欲谱秋声入画图，闇萧瑟动人愁。人愁无情最是孤山岩好不辨荣枯任去留。雪个老人

山水图册之二十

　　欲谱秋声入画图，
　　恐闻萧瑟动人愁。
　　无情最是孤岩好，
　　不辨荣枯任去留。

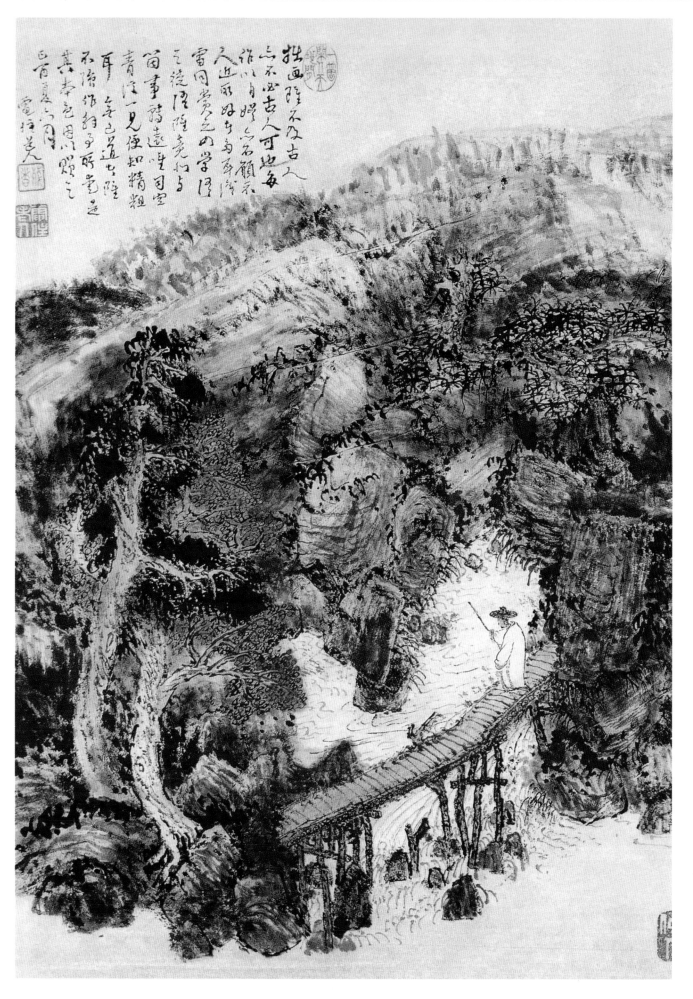

山水图册之二十一

拙画虽不及古人，亦不必古人可也。每作以自娱，亦不愿示人。近所好者多耳，识雷同赏之，如学语之徒，语虽竞利，与个事转运，虽司空青谿一见便知精粗耳。无已道者，虽不强作解事，所爱是其本色，因以赠之。

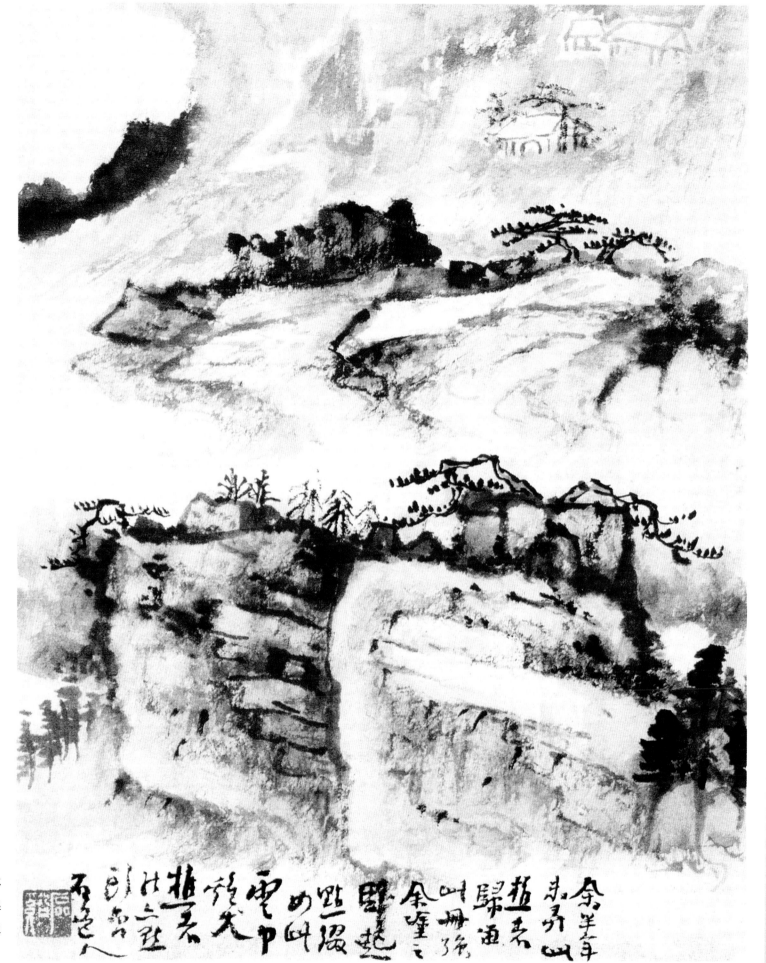

物外田园图册之一

余半年未弄此，宾公将北归，留此纸，强余涂之。卧起点缀如此，云中鸡犬，樵者能亦点头否？石道人。

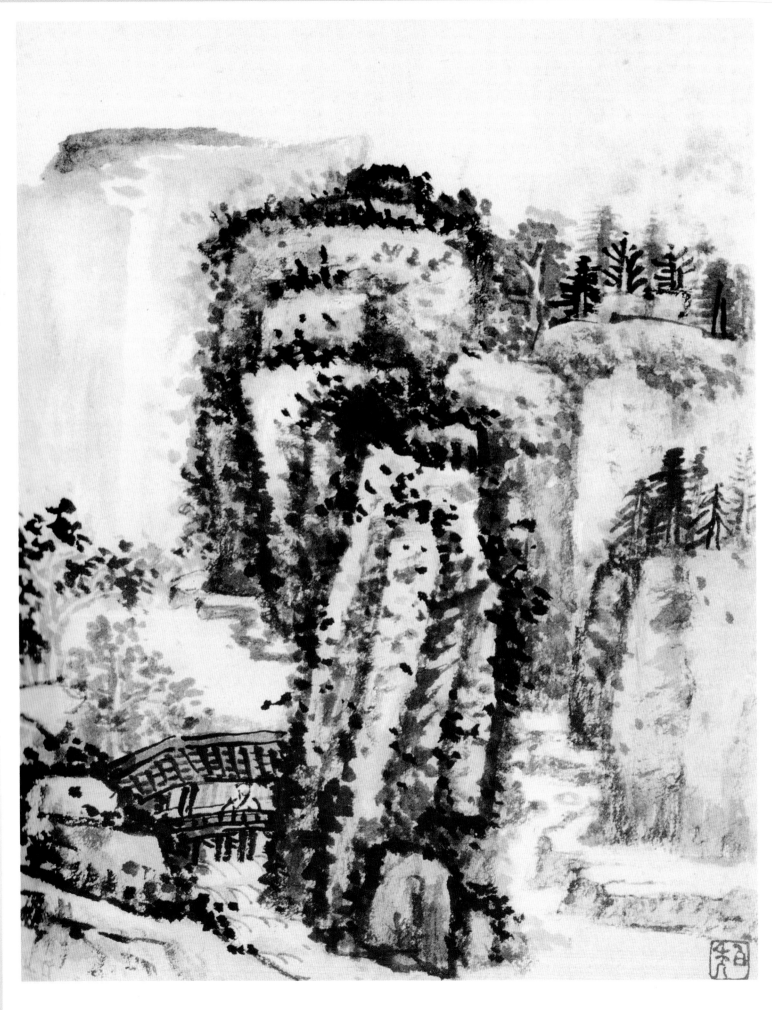

物外田园图册之二

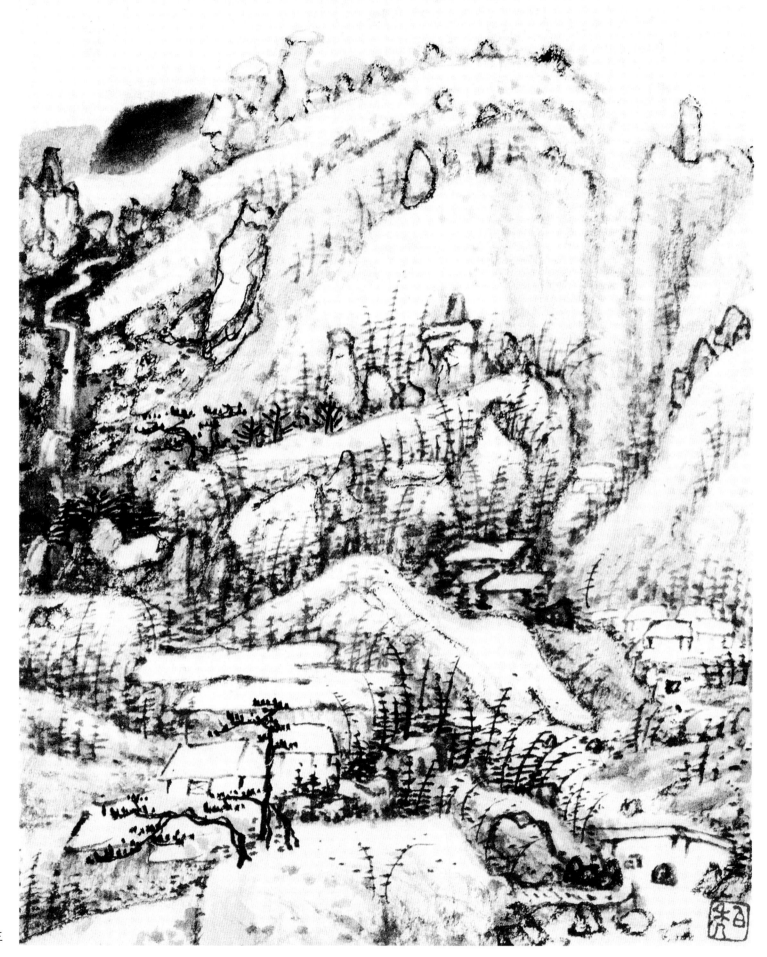

物外田园图册之三

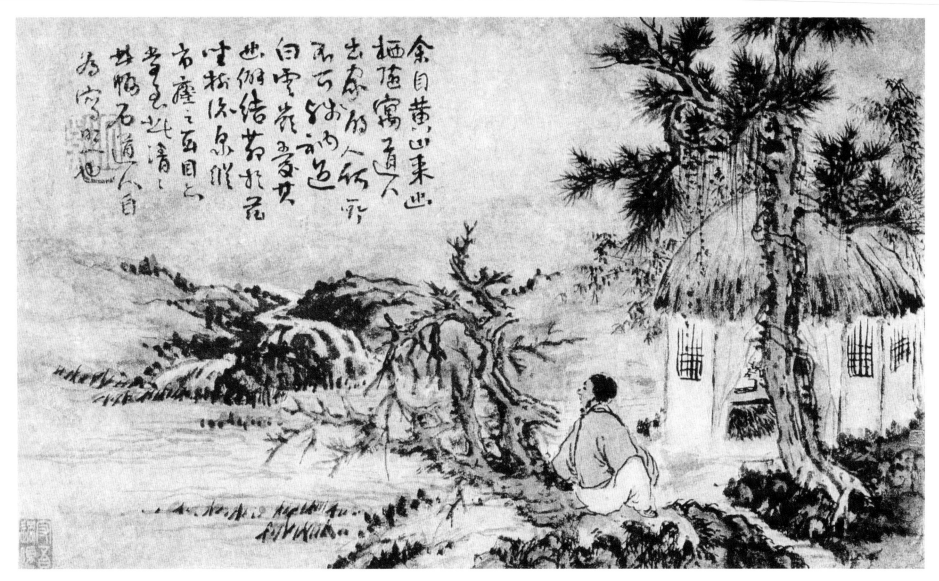

悠栖图

　　余自黄山来，幽栖随寓。道人，出家的人何所不可？残衲过白云岭，爱其幽僻，结茅于兹，坐树流泉，纵市尘之玄目，亦当至此清清（心）。此幅石道人自为写照也。

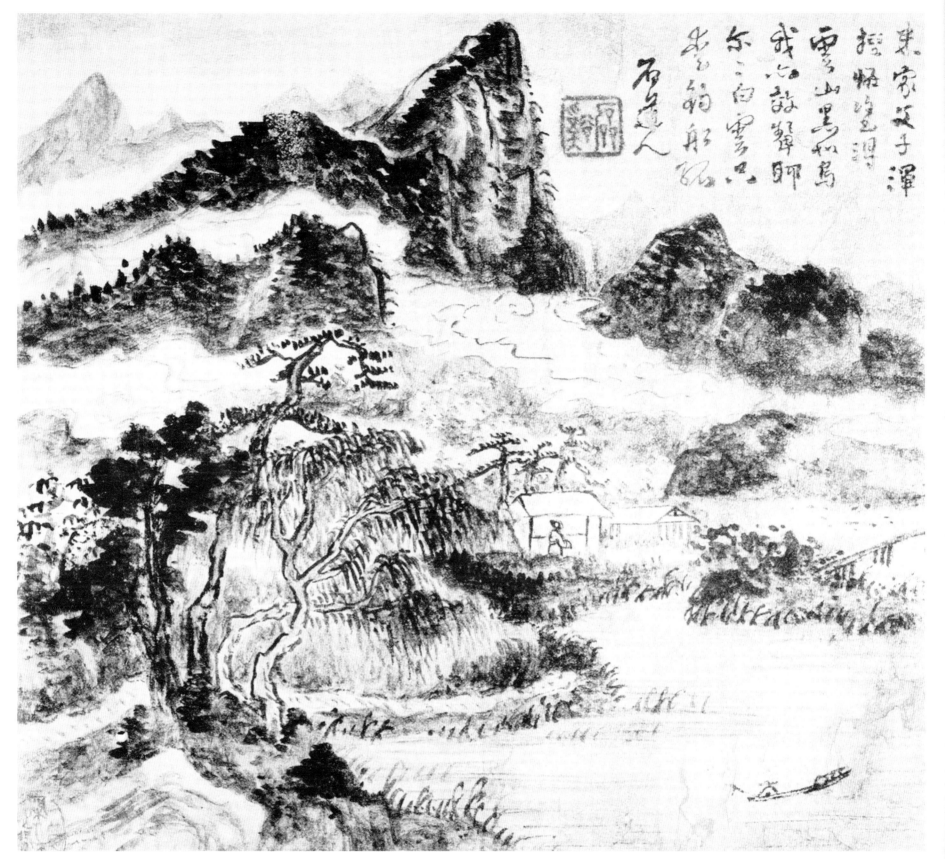

白云钓船图

米家父子浑搜怪，
涂得云山黑似乌。
我亦效颦聊尔尔，
白云只爱钓船孤。

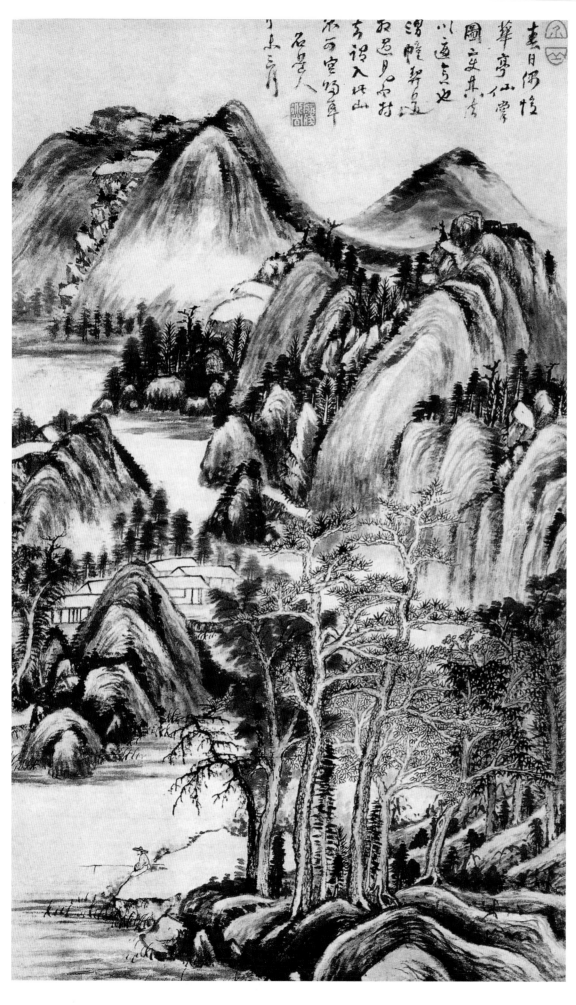

华亭仙掌图

春日偶忆《华亭仙掌图》，变其法，以适意也。渭幢契道相过，见而持去，谓入此山，不可空归耳。

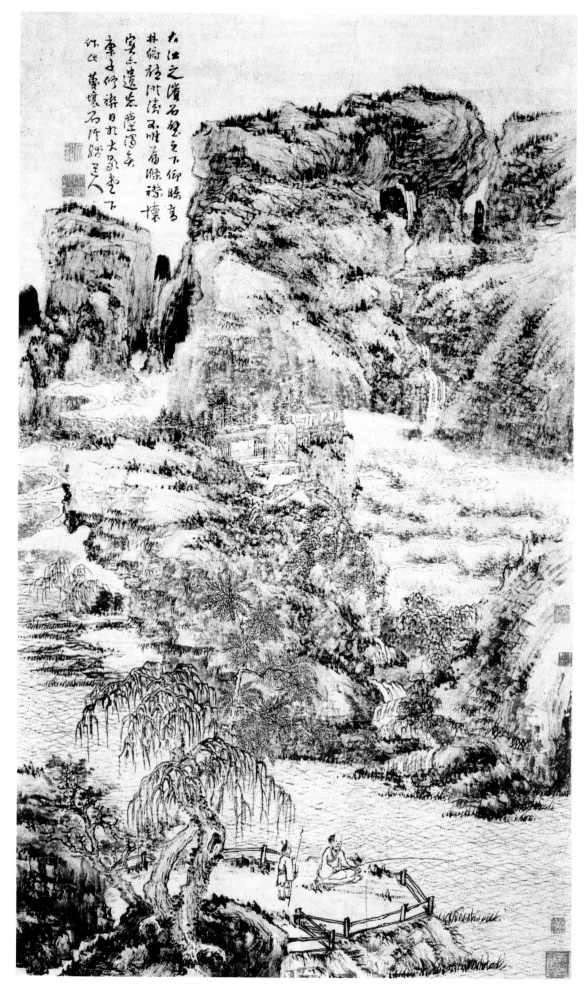

江干垂钓图

　　大江之滨石壁之下，仰
瞻高林，俯听波涛，不唯荡
涤襟怀，实亦遗忘尘浊矣。

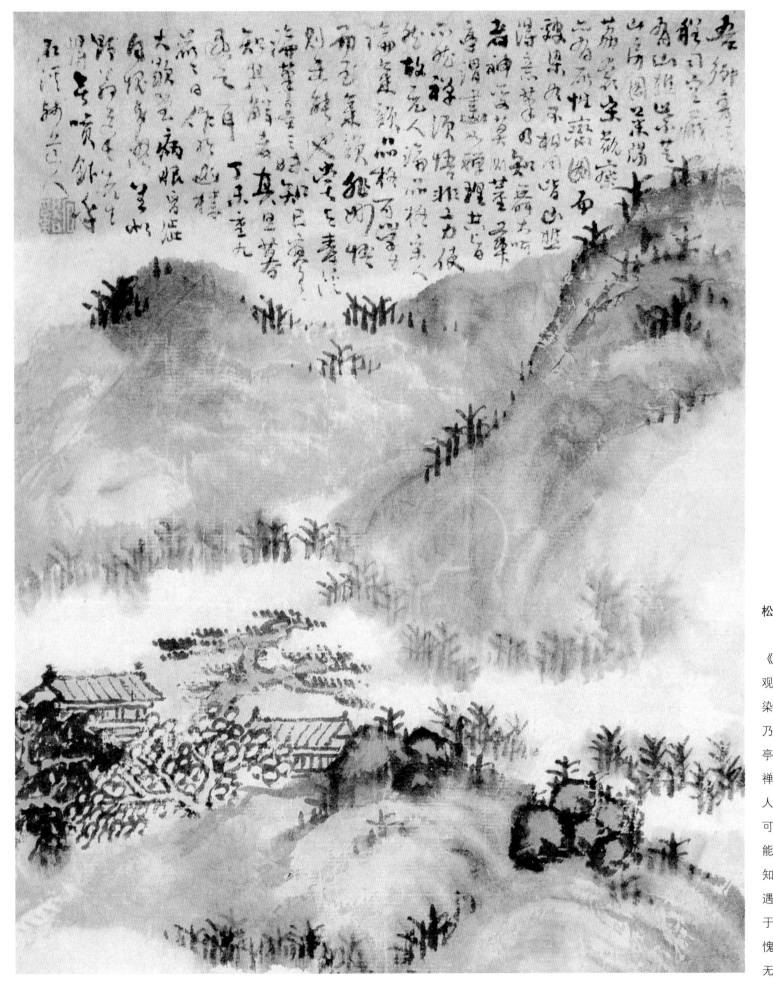

松岩楼阁图

吾乡青谿程司空藏有山樵《紫芝山房图》，莱阳荔裳宋观察亦有《所性斋图》，而皴染各不相同，皆山樵得意笔，乃知舞大呵者神变莫测。董华亭谓："画如禅理，其旨亦然，禅须悟，非功力使然。"故元人论品格，宋人论气韵，品格可学力而至，气韵非妙悟则未能也。尝与青谿论笔墨三昧，知己寥寥，知其解者，真旦暮遇之耳。丁未重九前三日，作于幽栖大歇堂。病眼昏涩，自愧多谬若此。野翁道长先生得无喷饭乎？

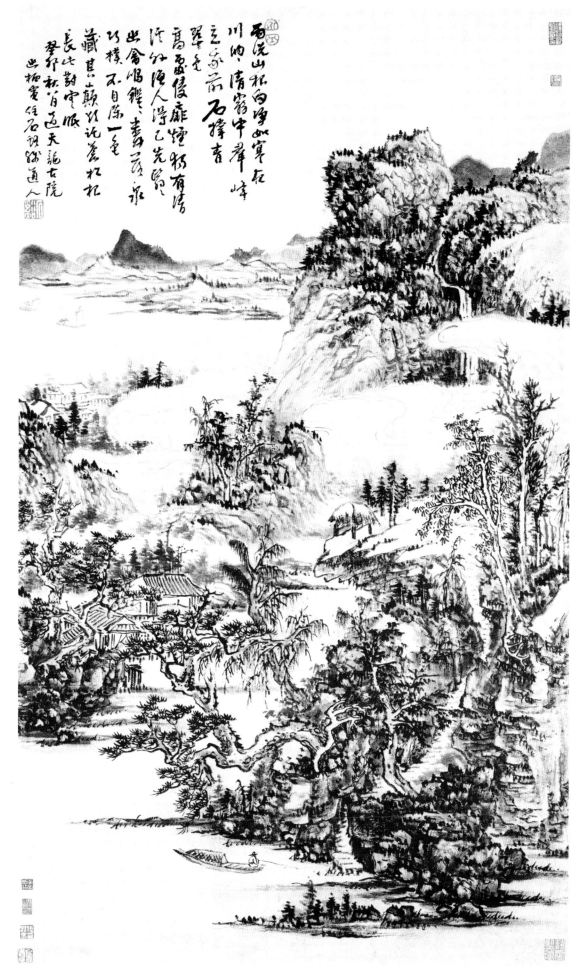

雨洗山根图

雨洗山根白，净如寒夜川。

纳纳清雾中，群峰立我前。

石撑青翠色，高处侵扉烟。

独有清溪外，渔人得已先。

翳翳幽禽鸣，铿铿轰落泉。

巧朴不自陈，一色藏其巅。

欲托苍松根，长此对云眠。

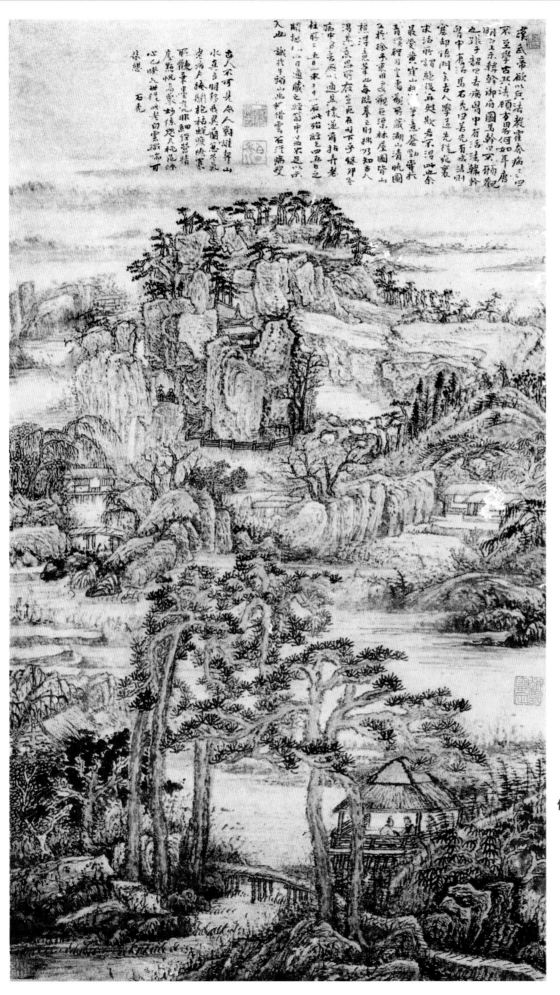

仿王蒙山水图

古人不可见，今人对谁契。

山水真良朋，移我异兰蕙。

冬气老病夫，掩关抱栝蜕。

疲阴寡所观，笔墨亮非细。

经营积尘点，恍为众妙系。

咫尺桃花源，心已睽人世，

从此老白云，微喘可休憩。

78

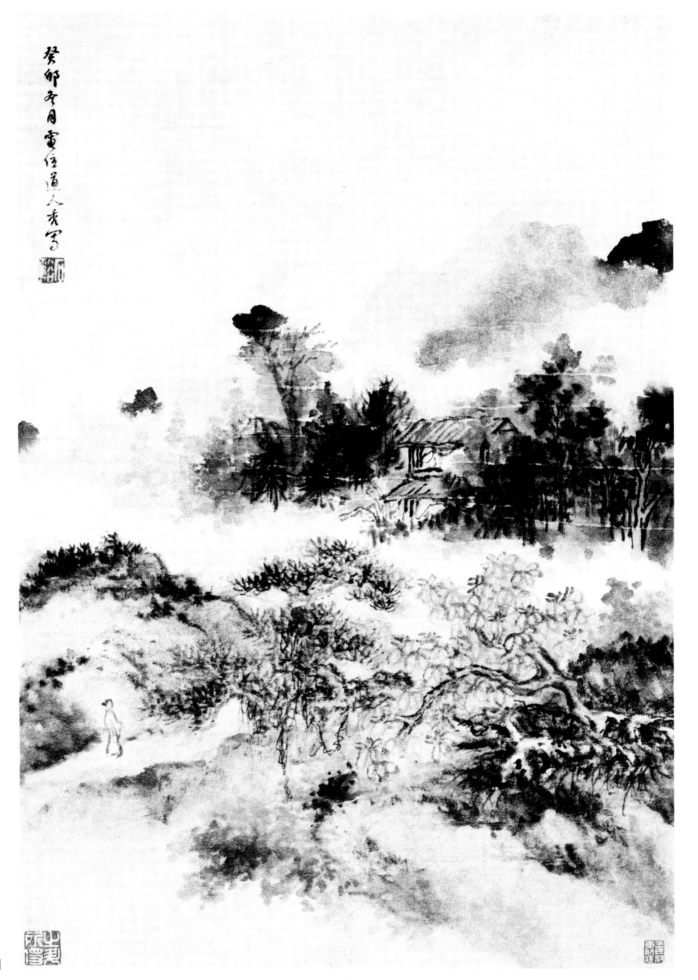

雨霁观山图

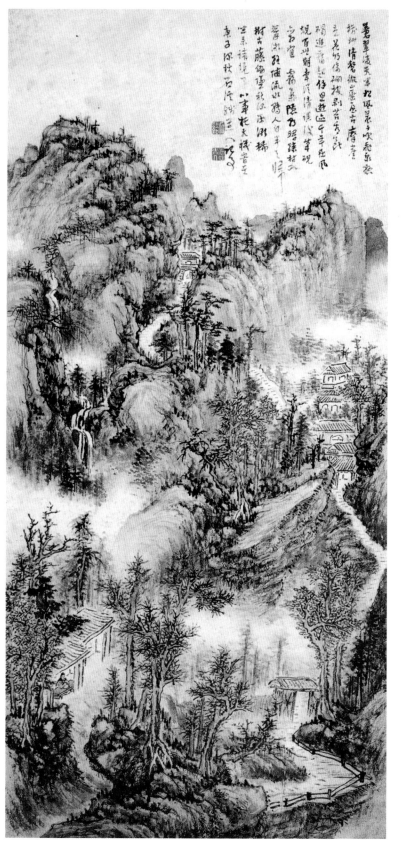

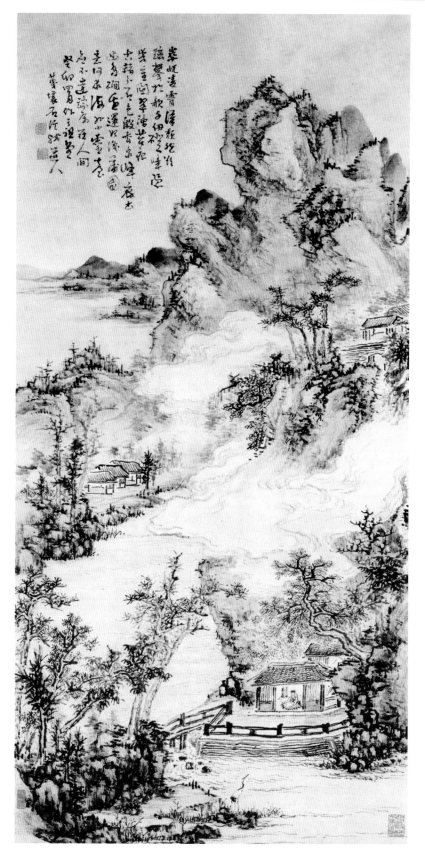

苍翠凌天图

苍翠临天半，松风晨夕吹。飞泉悬树杪，清磬彻山陲。

屋居摩崖立，花明倚硐披。剥苔看断碣，追旧起余思。

游迹千年在，风规百世期。幸从清课后，笔砚亦相宜。

雾气隐朝晖，疏村入翠微。路随流水转，人自半天归。

树古藤偏坠，秋深雨渐稀。坐来诸境了，心事托天机。

青峰凌霄图

峚屼凌霄汉，颓然少跻攀。松欹千仞磴，嶂隐百重关。

翠涌苔痕古，赭分石色殷。香泉峰低出，幽鸟涧边还。

始识蒲团意，何求海外山。灵台应不远，端属在人间。

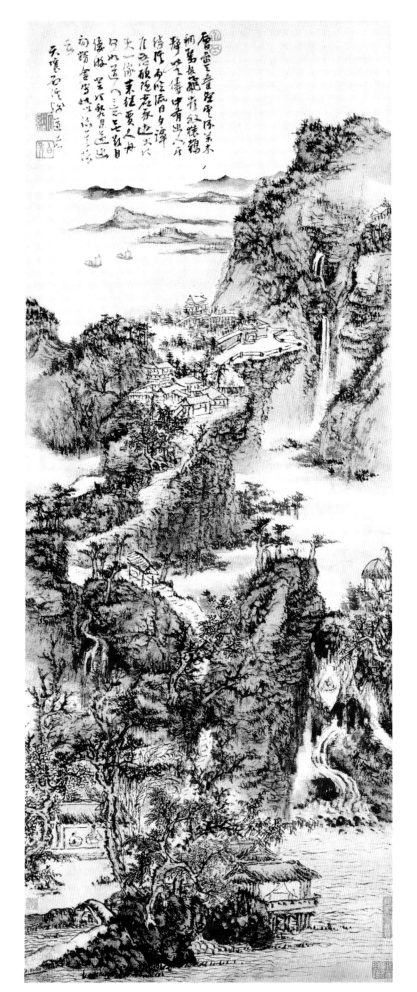

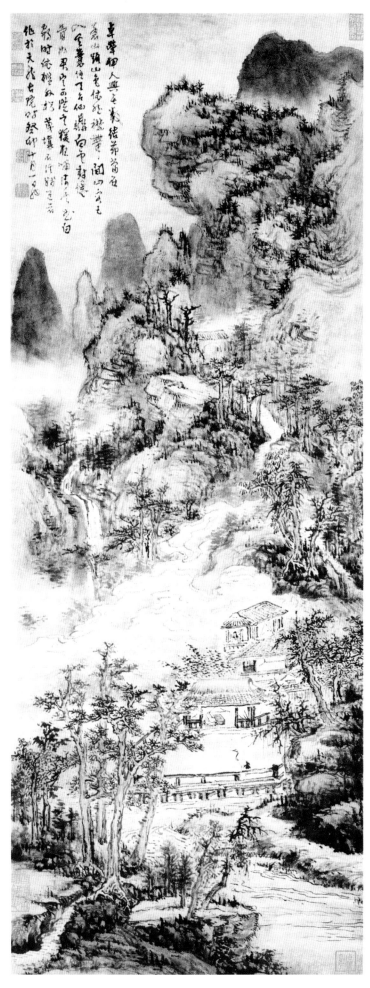

层峦叠壑图（左）

层峦与叠壑，

云深万木稠。

惊泉飞岭外，

猿鹤静无俦。

中有幽人居，

傍溪而临流。

日夕潭佳语，

愿随鹿豕游。

大江天一线，

来往贾人舟。

何如道人意，

无欲自优游。

苍山结茅图（右）

卓荦伊人兴无数，

结茅当在苍山路。

山色依然襟带间，

山客已入云囊住。

天台仙鼎白云封，

仙骨如君定可以。

寒猿夜啸清溪曲，

白鹤时依槛外松。

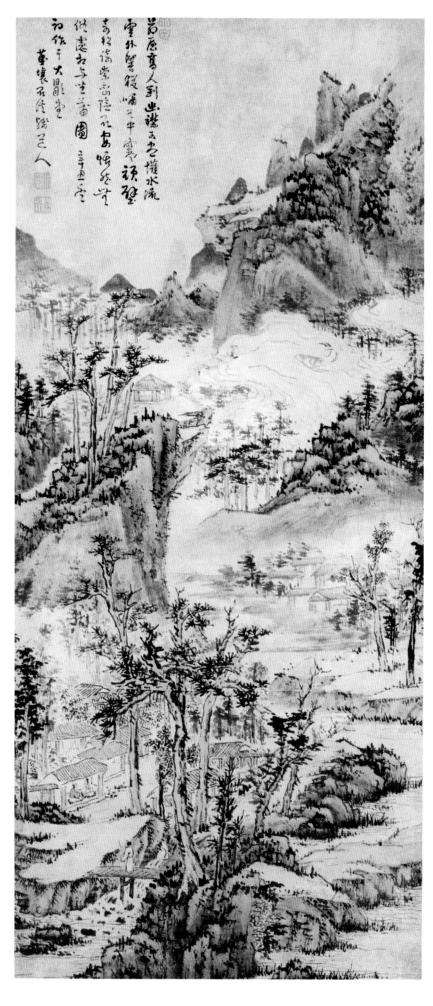

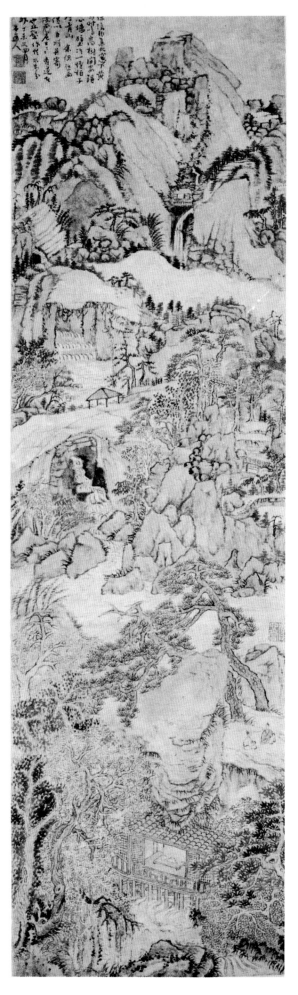

茅屋白云图（左）

　　茅屋高人到，幽襟可尽怀。

　　水流云外响，猿啸水中寒。

　　顽壁奇松倚，崇峦险石安。

　　恬然无俗虑，相与坐蒲团。

水阁山亭图（右）

　　余偶作画，得以自娱，并
寄牒庐居士。居士，有道者也。
丘壑作供，不为分外。

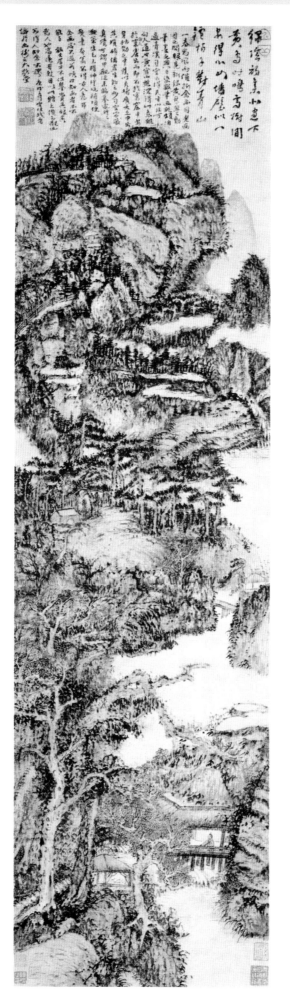

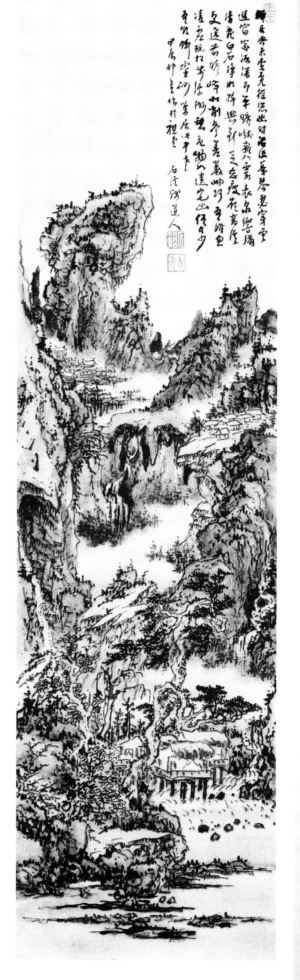

绿树听鹂图

绿荫初集北窗下，

黄鸟时鸣高树间。

安得心如墙壁似，

一炉柏子对青山。

一春为风雨摧折，余亦因老病困之，开眼见新绿黄鸟，忽忽动笔墨之兴。日染数笔，画□颇自适，青谿司空曰："得失寸心，非可向人道也。"黄鹤山樵深得此意，虽从古人窠窟出，而却不于窠窟中安身，枯劲之中发以秀媚，广大之中出其琐碎，讲尽生物之妙。司空家藏真迹可为甲观，近来临摹家往往鞭策皮毛，未得神理。况稍顷便欲弃去，盖不得古人意耳。余画岁不过数帧，非知画者亦不能与。韫居士不但鉴赏具眼，其为人也高远有致，以此赠之，后之观画而得人知余不谬。

云洞流泉图

端居兴未索，

觅径恣幽讨。

沿流戛琴瑟，

穿云进窈窕。

源深即平旷，

巇杂入霞表。

泉响弥清乱，

白石净如扫。

兴到足忘疲，

岭高溪更绕。

前瞻峰如削，

参差岩岫巧。

吾虽忽凌虚，

玩松步缥缈。

憩危物如遗，

宅幽僧占少。

吾欲饵灵砂，

巢居此中老。

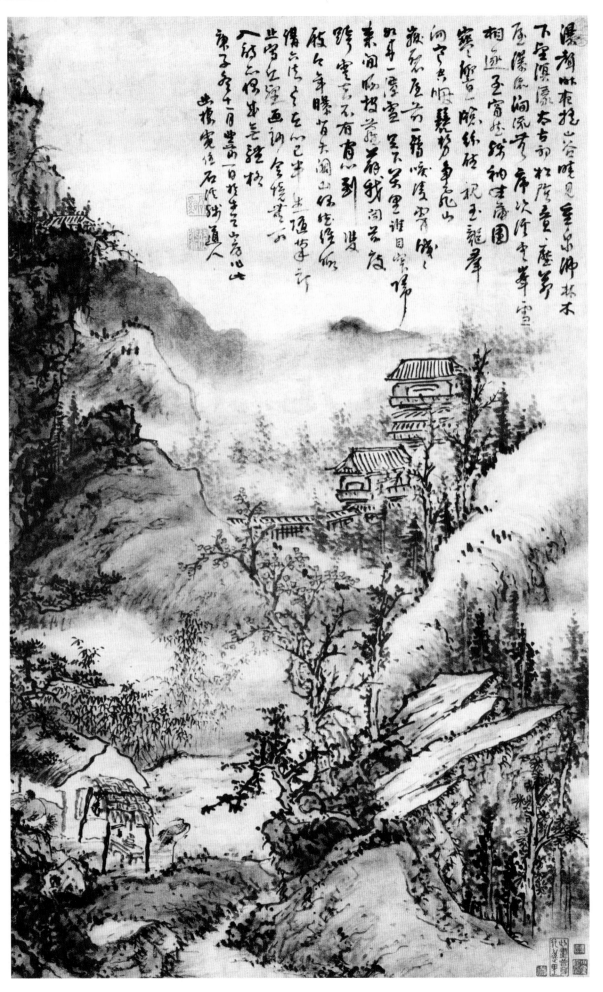

六法在心图

瀑声昨夜摇山谷，晓见重泉沸林木。

下壑溟濛太古初，松荫叠叠压茅屋。

瀑流间流无序次，溪云峰雪相逐至。

窅然残衲坐蒲团，寒向一窗纷听视。

玉龙群向寒空咽，竞势争飞山岳裂。

屋前一鹤唳清霄，皓皓如成一潭雪。

足下万里谁目窄，归来闲暇披萝藓。

我闻前度跨云去，不有闲心到双屐。

今年曝背天辟山，偶然经暇讲六法。

六法本心已半生，随笔断止写丘壑。

画妙今境无可入，诗亦偶成无体格。